紫陽書院叢書

朱 江 主編

朱熹書法全集

樓宇烈

卷六

文物出版社

朱熹書法全集

法帖 001
集字石刻 002

紫陽遺墨

隆中先生王世傑題簽

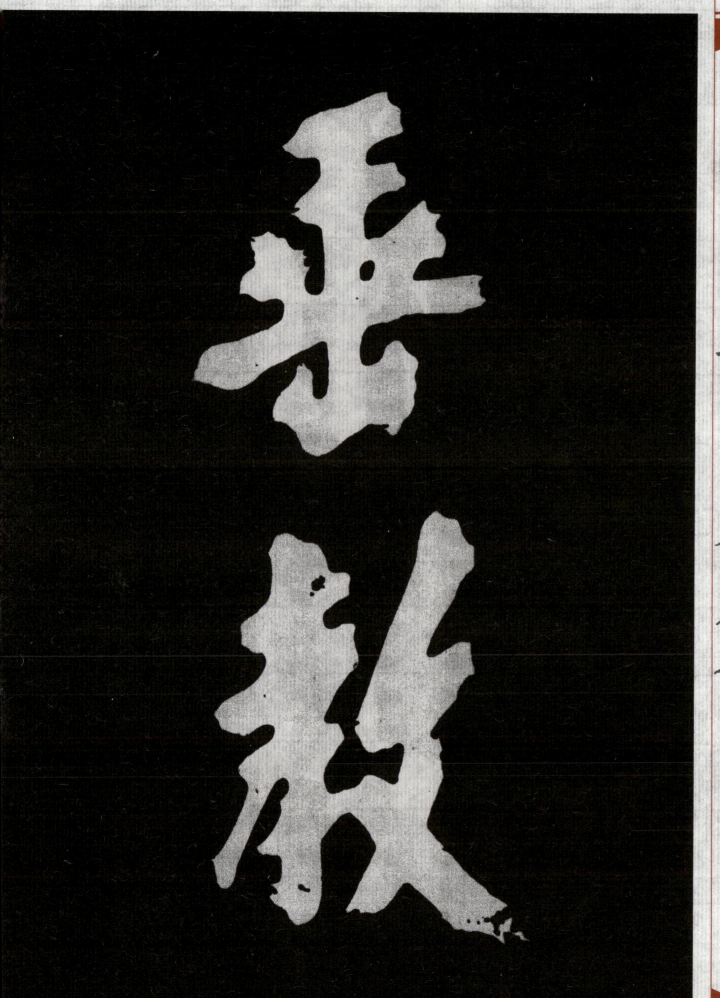

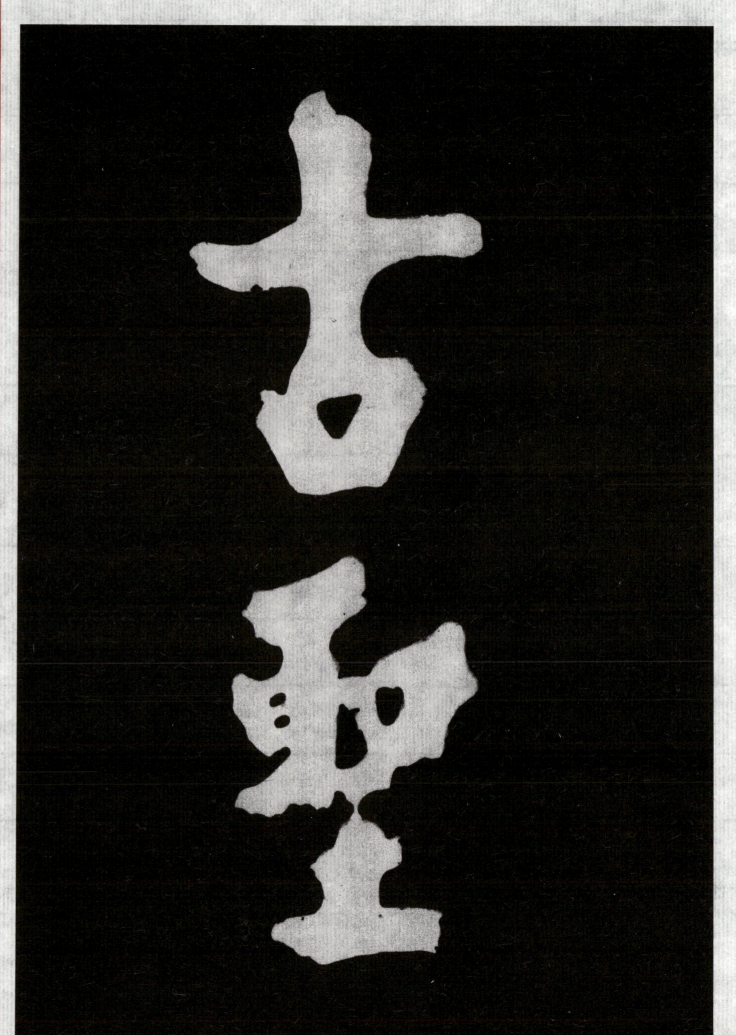

朱熹书法全集

法帖 〇〇三

集字石刻 〇〇四

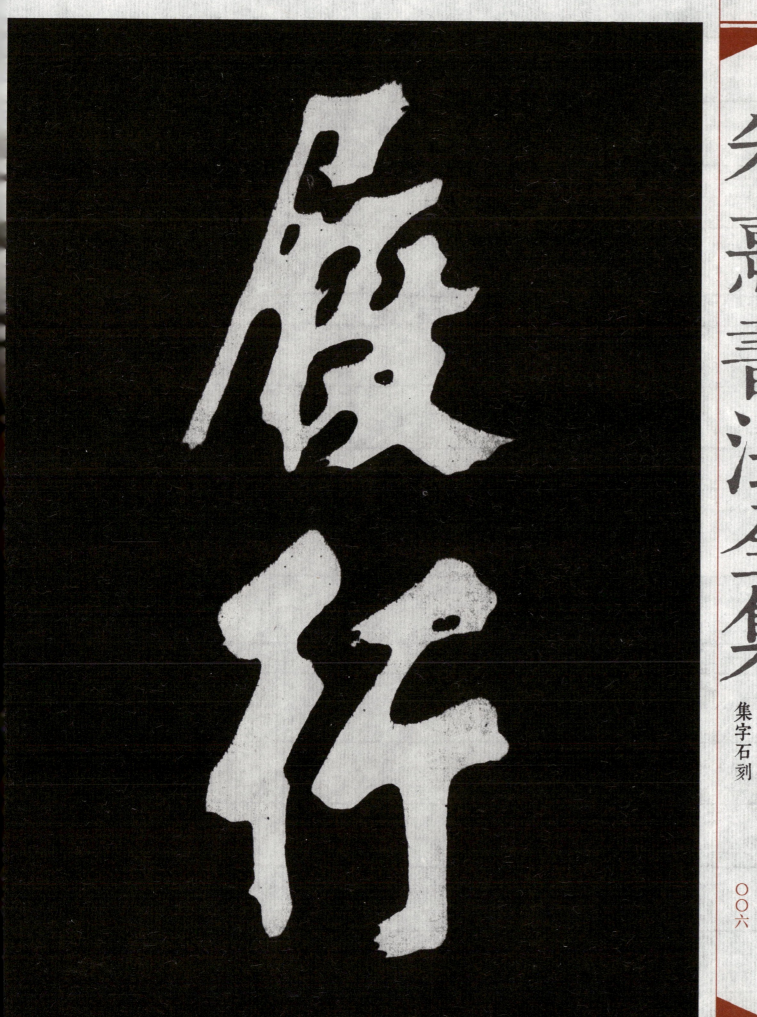
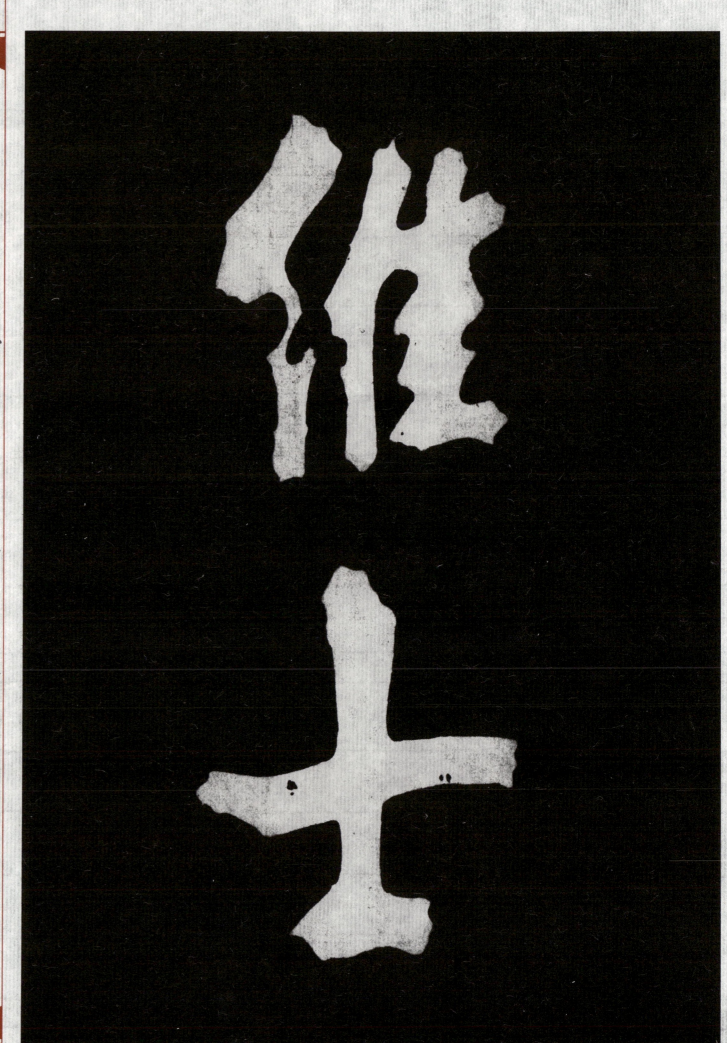

朱熹書法全集

法帖
集字石刻

〇〇五
〇〇六

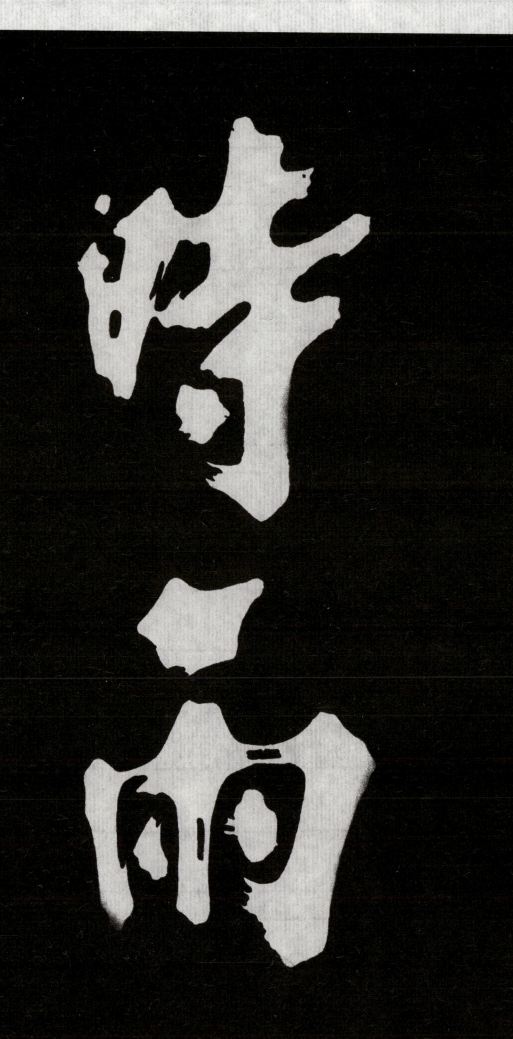

朱熹書法全集

法帖 〇〇七

集字石刻 〇〇八

春風時雨

朱熹書法全集

法帖 〇〇九

集字石刻 〇一〇

朱熹書法全集

法帖
集字石刻

〇二一
〇二二

朱熹書法全集

法帖
集字石刻

〇一五
〇一六

朱熹書法全集

法帖
集字石刻

〇七
〇八

朱熹書法全集

法帖 〇一九

集字石刻 〇二〇

朱熹書法全集

法帖 集字石刻

〇二二

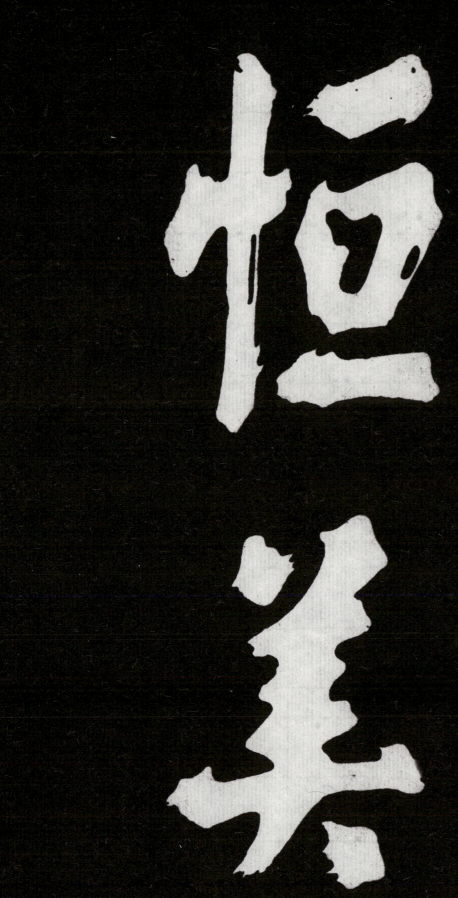

朱熹書法全集

法帖
集字石刻

〇二三
〇二四

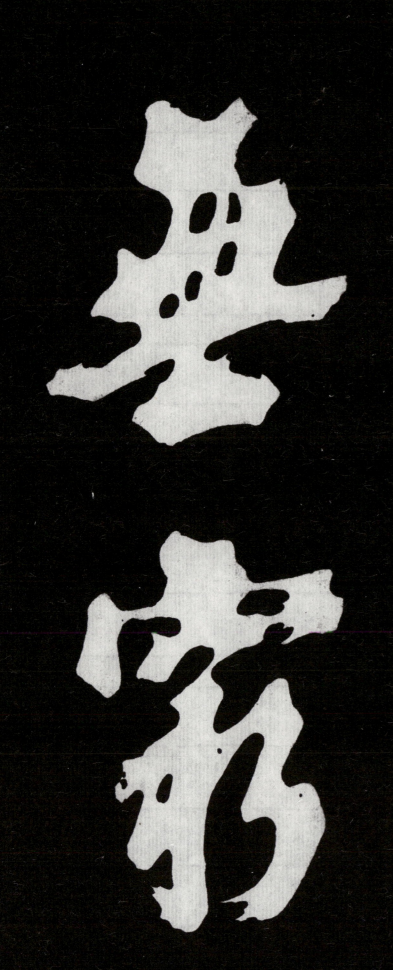
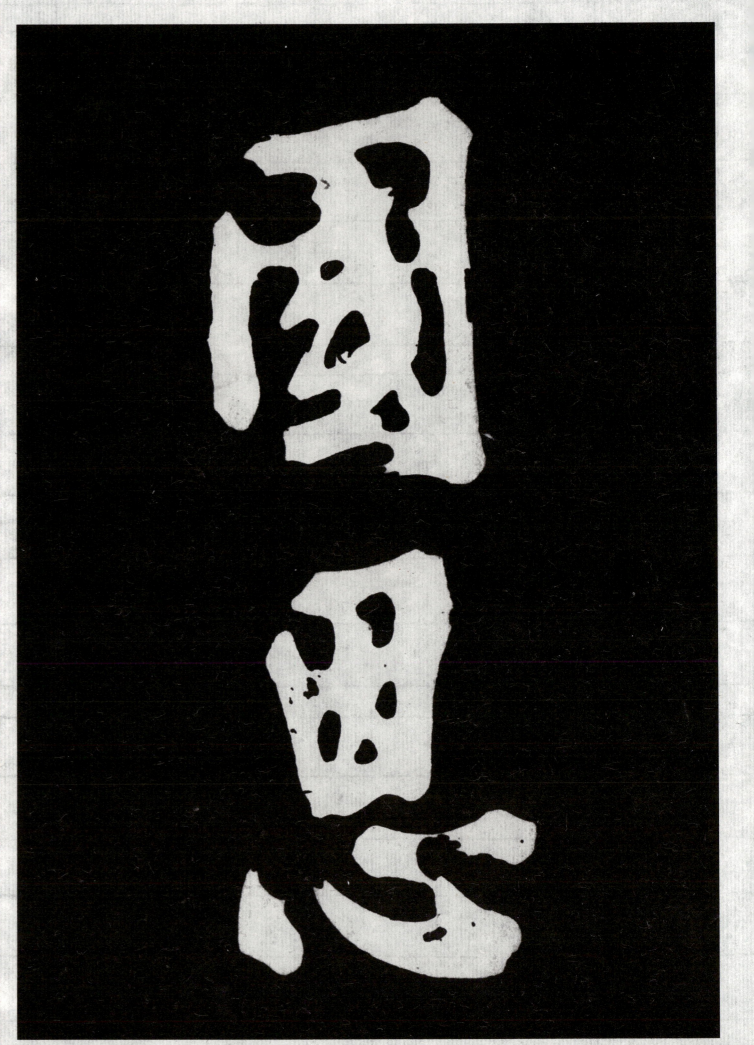

朱熹書法全集

法帖 ○二五

集字石刻 ○二六

朱熹書法全集

法帖 ○二七

集字石刻 ○二八

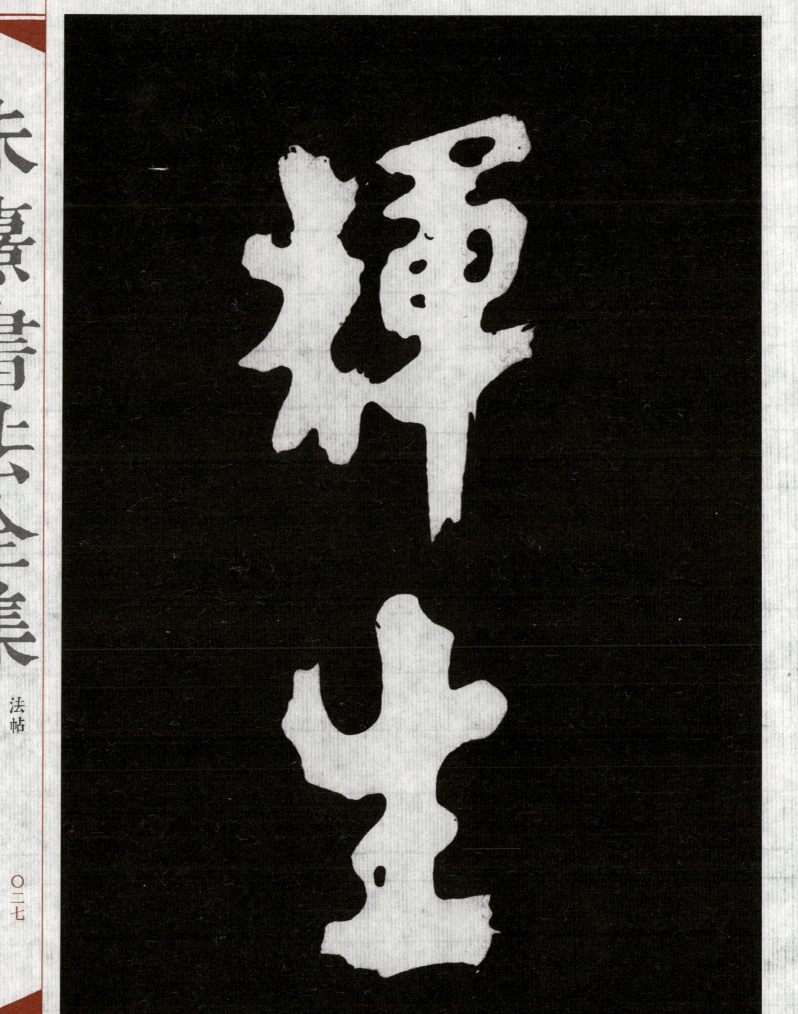

朱熹書法全集

法帖
集字石刻

朱熹書法全集

法帖 〇三一

集字石刻 〇三二

朱熹書法全集

法帖 〇三三

集字石刻 〇三四

游登此院

朱熹書法全集

法帖 〇三七

集字石刻 〇三八

總攝 精神

朱熹書法全集

法帖 〇三九

集字石刻 〇四〇

朱熹書法全集

法帖 〇四一

集字石刻 〇四二

萬物

咸新

朱熹書法全集

法帖 〇四五

集字石刻 〇四六

朱熹書法全集

法帖　〇四七

集字石刻　〇四八

朱熹書法全集

法帖 〇四九

集字石刻 〇五〇

朱熹書法全集

法帖 〇五一

集字石刻 〇五二

【朱熹書法全集】

法帖 ○五五

集字石刻 ○五六

朱熹書法全集

法帖
集字石刻

057
058

朱熹書法全集

法帖

集字石刻

〇五九

〇六〇

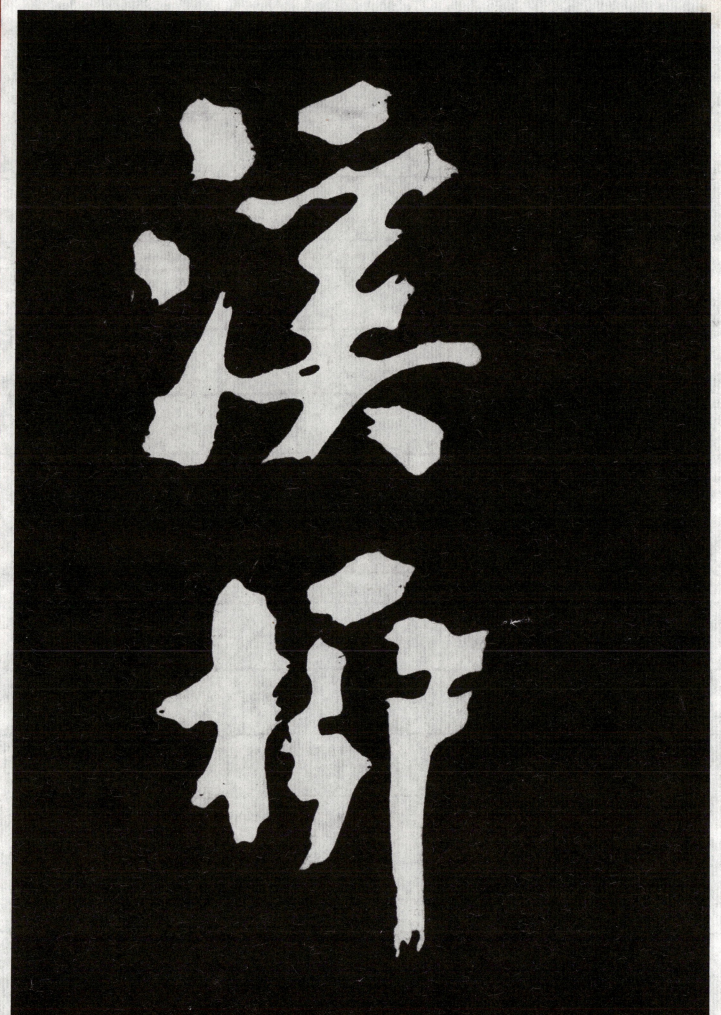

朱熹書法全集

法帖
集字石刻

061
062

溪柳

毉行

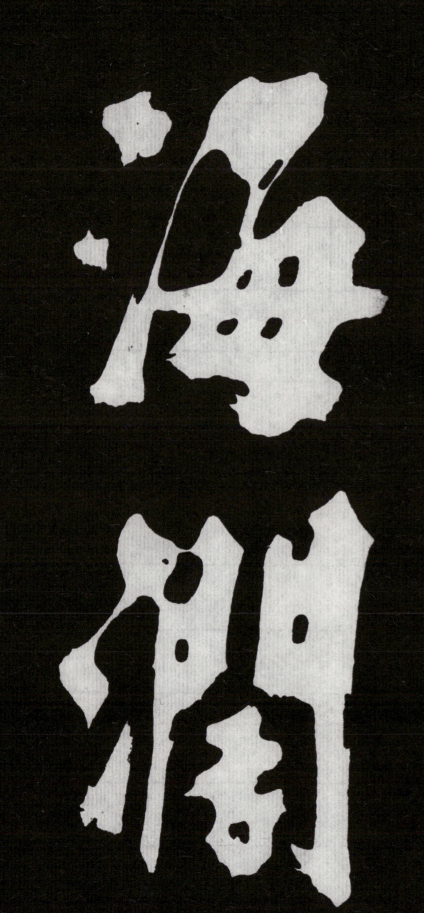

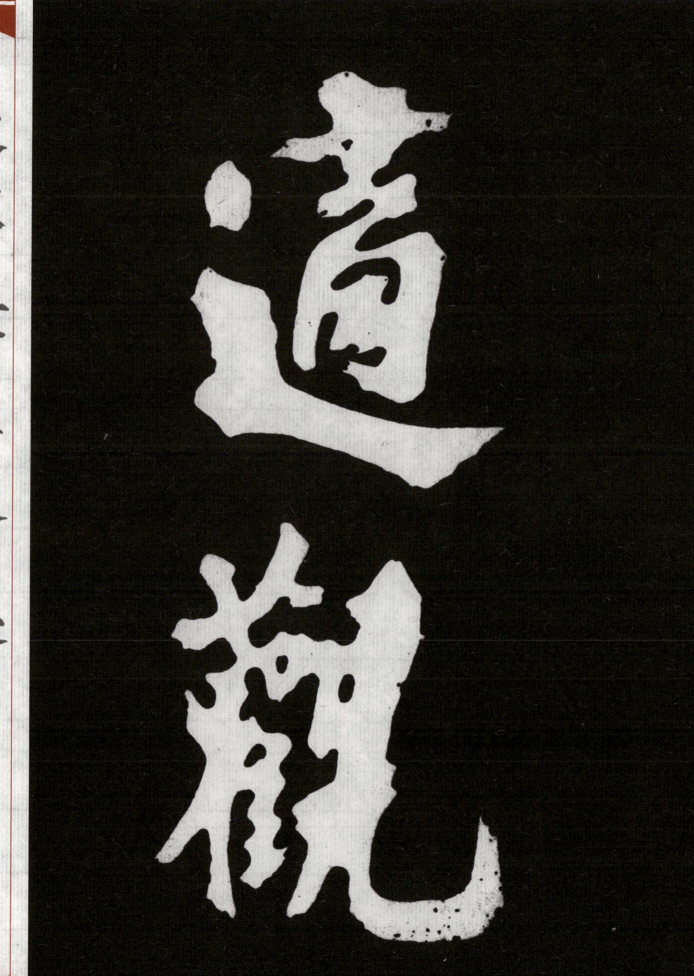

朱熹書法全集

法帖 ○六三

集字石刻 ○六四

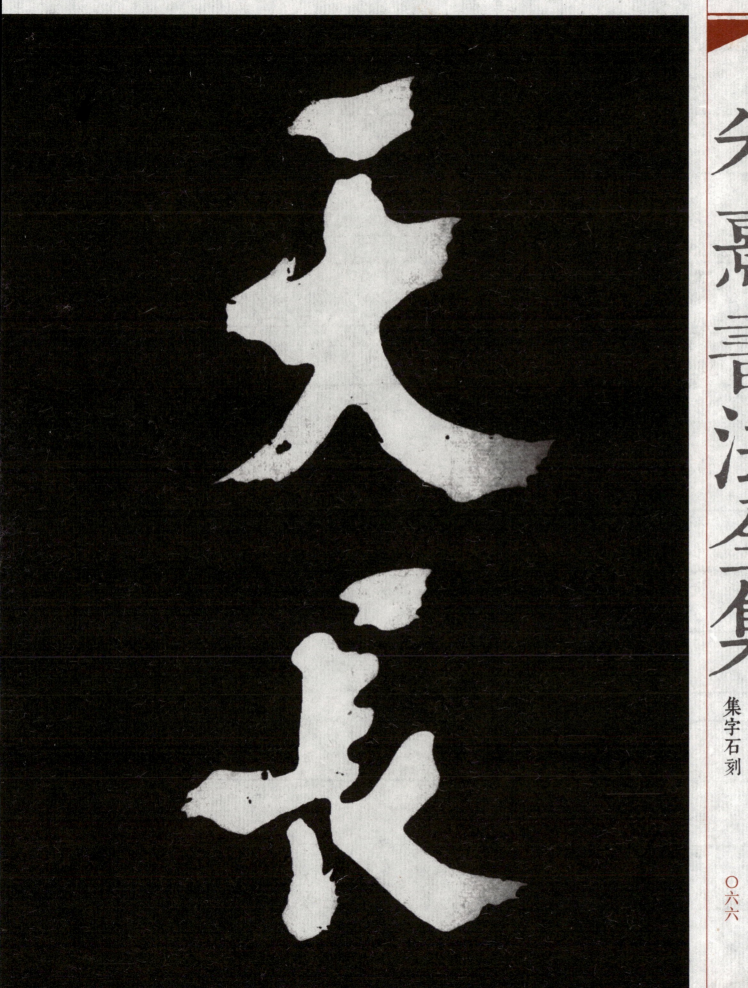

朱熹書法全集

法帖

集字石刻

〇六五

〇六六

林龍

朱熹書法全集

法帖　〇六七
集字石刻　〇六八

朱熹書法全集

法帖
集字石刻

朱熹書法全集

法帖
集字石刻

〇七一
〇七二

朱熹書法全集

法帖 ○七五

集字石刻 ○七六

朱熹書法全集

法帖 〇七七

集字石刻 〇七八

朱熹書法全集

法帖
集字石刻

〇七九
〇八〇

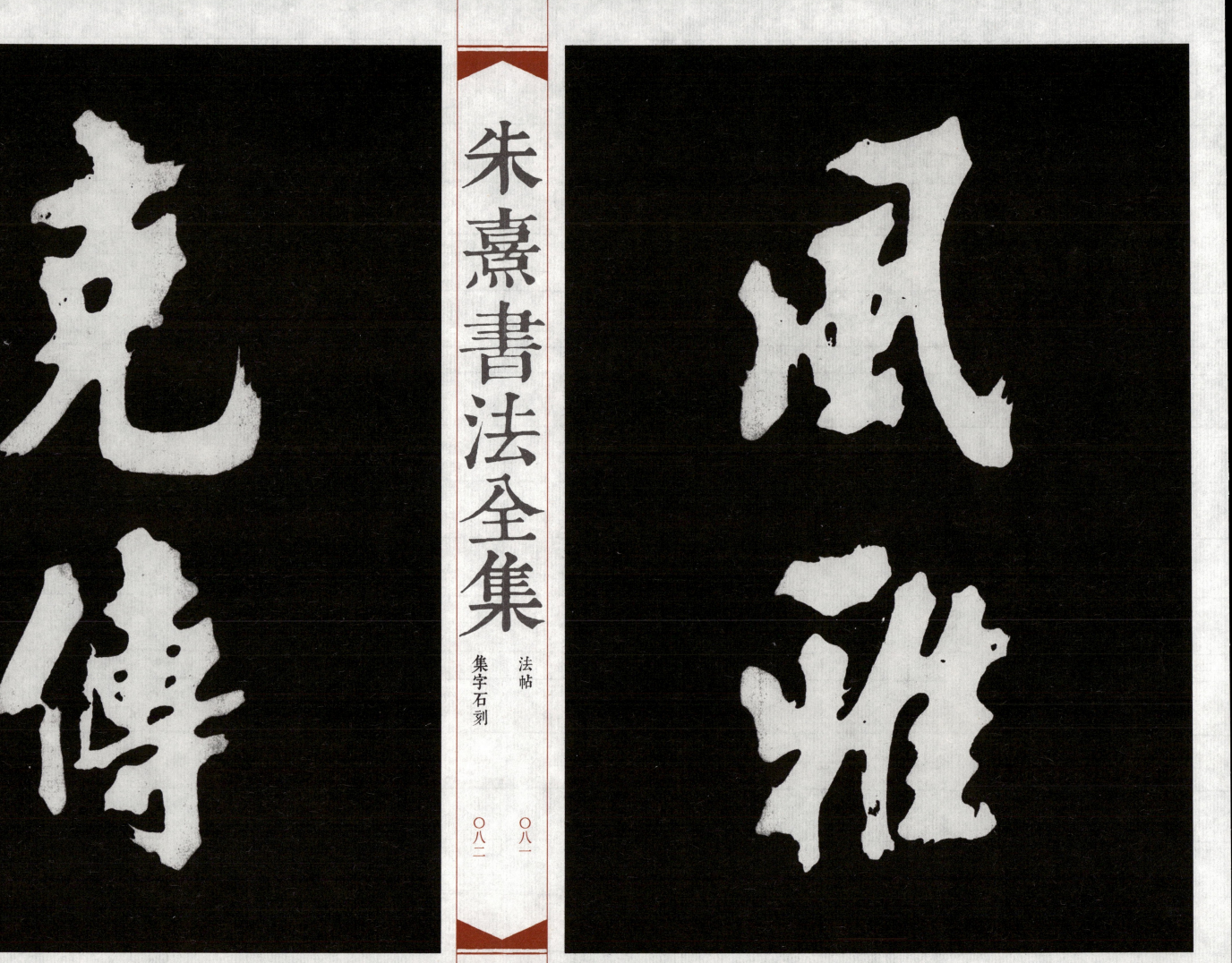

朱熹書法全集

法帖 ０８１

集字石刻 ０８２

風雅克傳

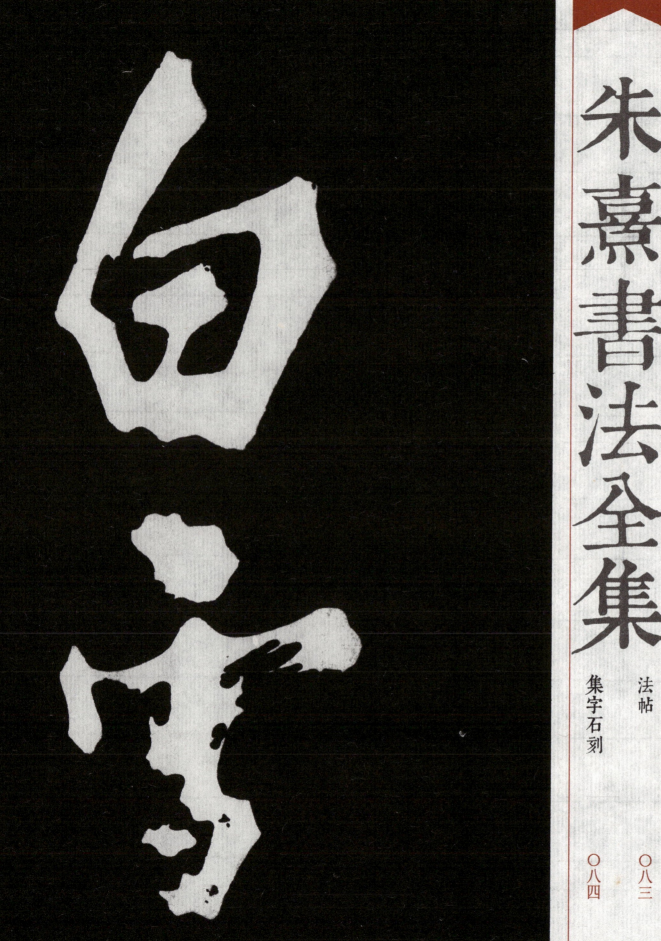
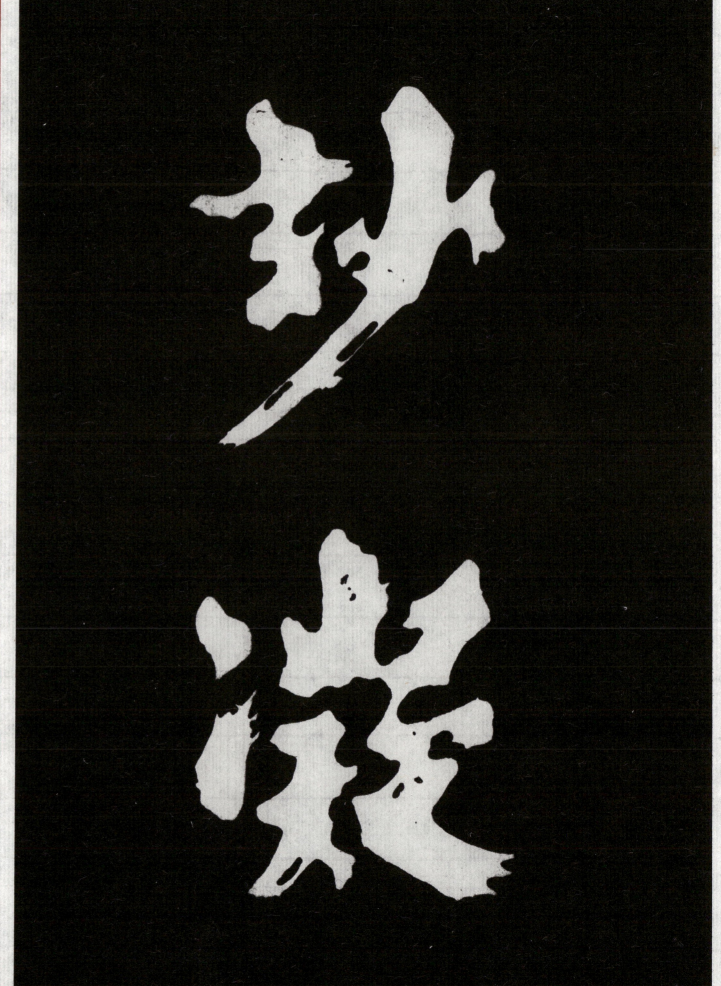

朱熹書法全集

法帖 083
集字石刻 084

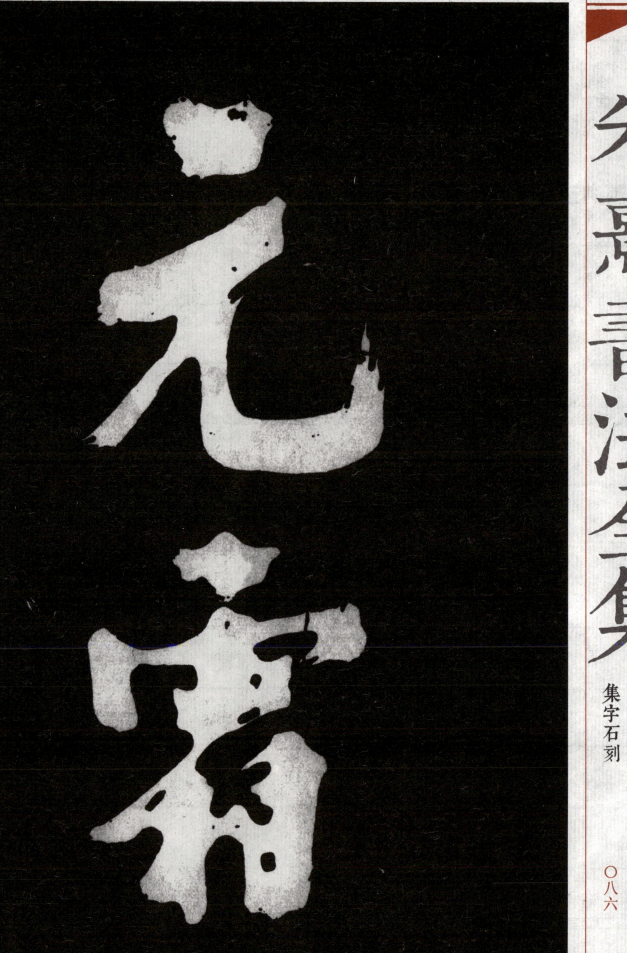

朱熹書法全集

法帖 ○八五
集字石刻 ○八六

朱熹書法全集

法帖
集字石刻

〇八七
〇八八

朱熹書法全集

法帖
集字石刻

朱熹書法全集

法帖 ○九一

集字石刻 ○九二

朱熹書法全集

法帖
集字石刻

〇九五
〇九六

朱熹書法全集

法帖 〇九七

集字石刻 〇九八

朱熹書法全集

法帖

集字石刻

〇九九

一〇〇

朱熹書法全集

法帖
集字石刻

101
102

 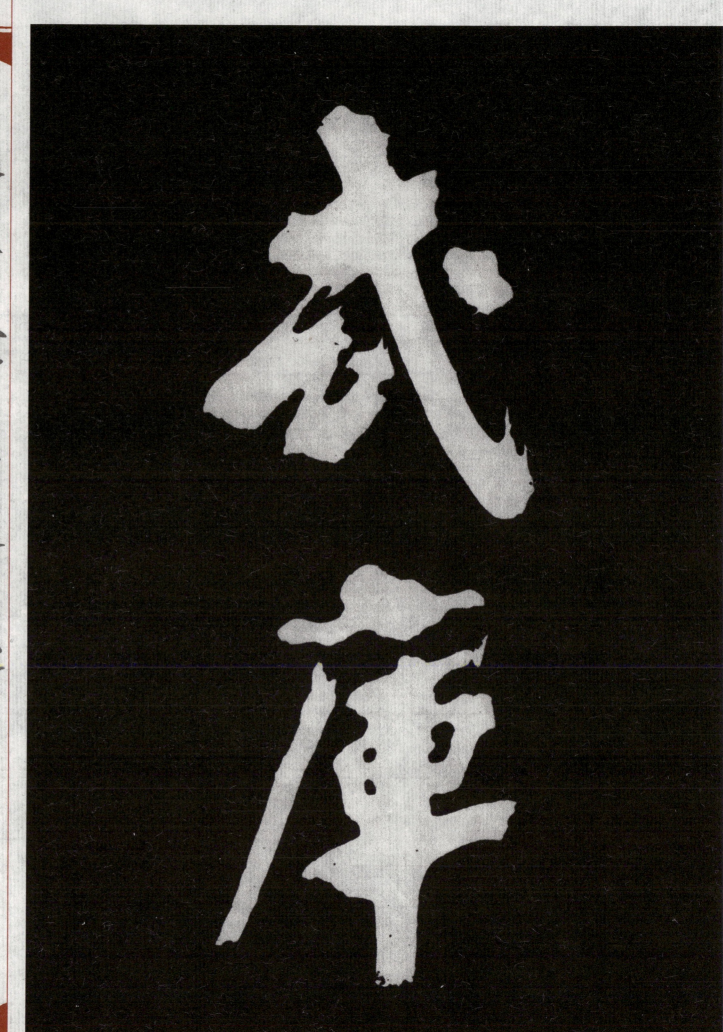

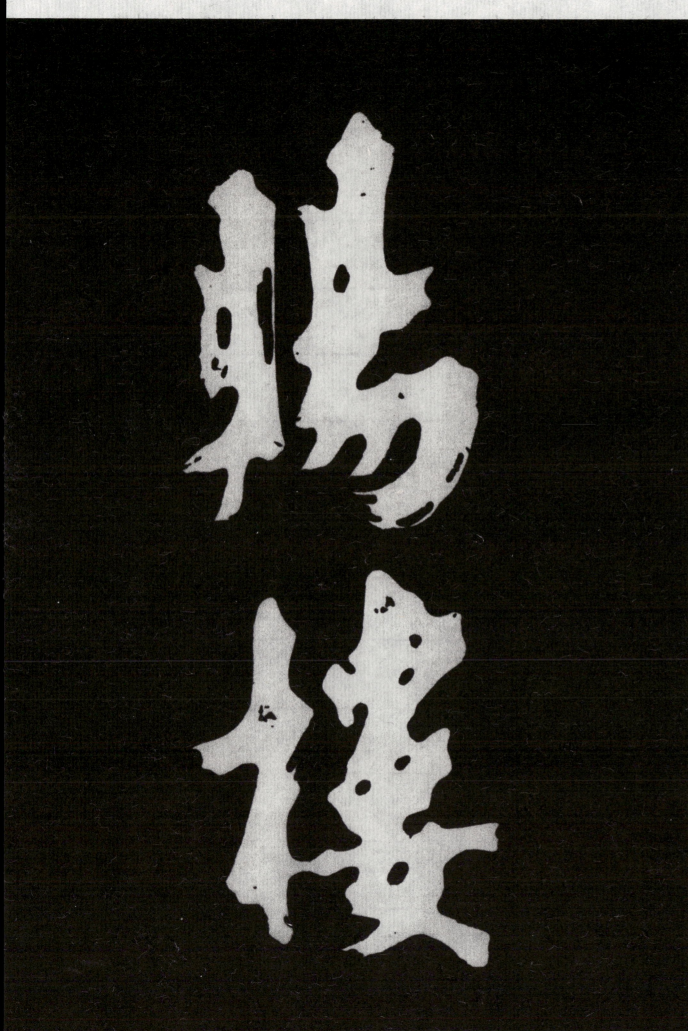

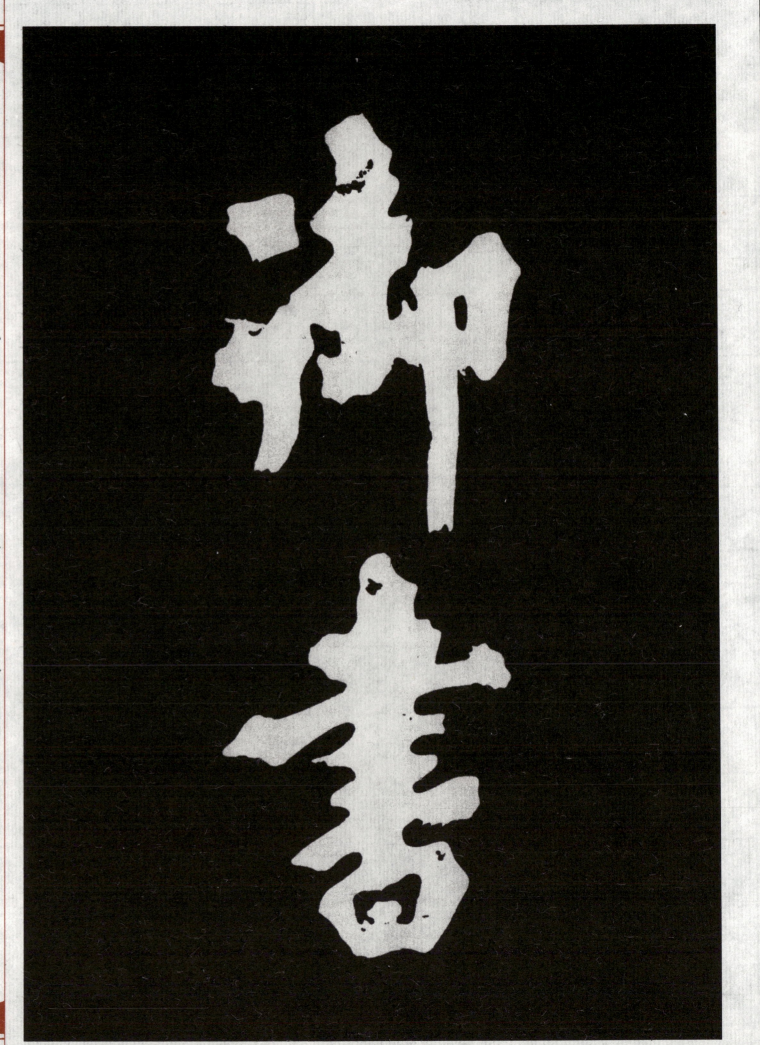

朱熹書法全集

法帖　一〇五
集字石刻　一〇六

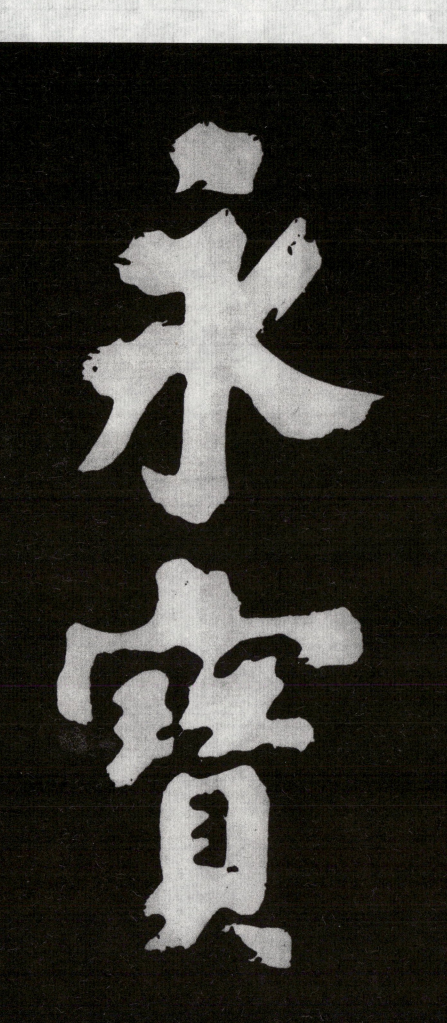

朱熹書法全集

法帖
集字石刻

一〇七
一〇八

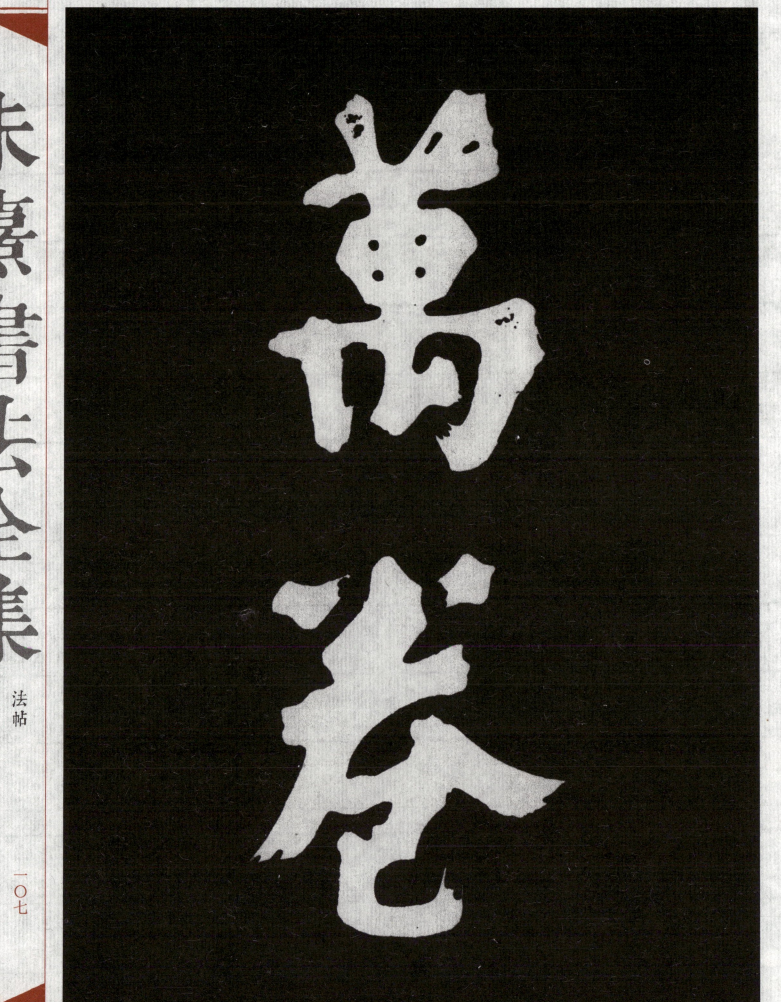

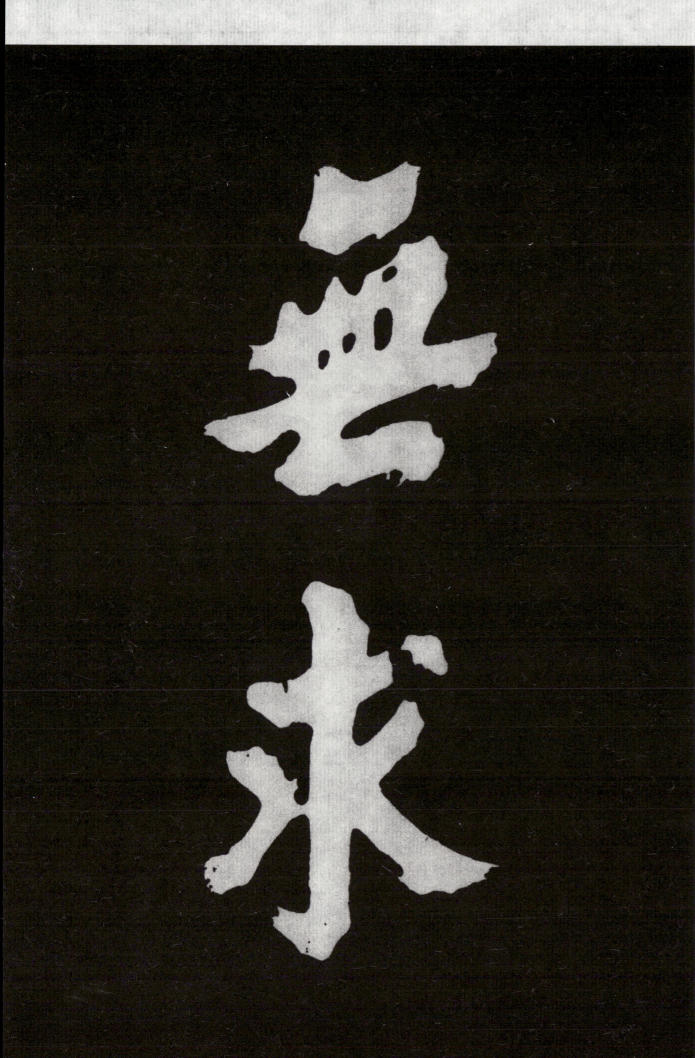

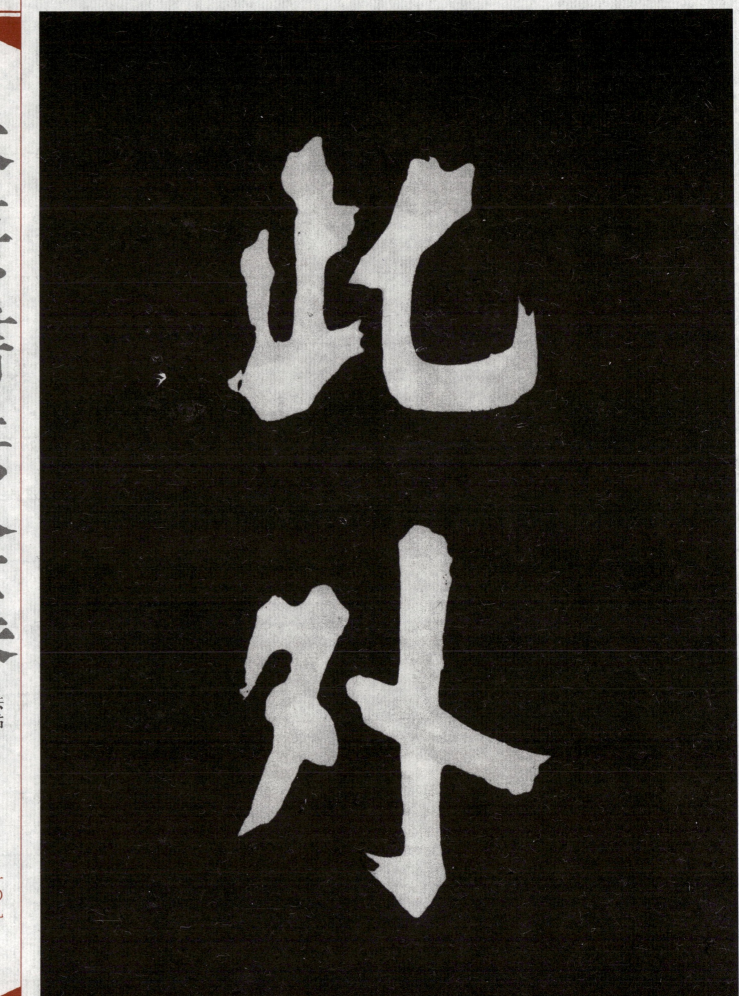

朱熹書法全集

法帖
集字石刻

朱熹書法全集

法帖
集字石刻

朱熹書法全集

法帖 一一三

集字石刻 一一四

文公書法結體嚴正則盡鋒芒的是大
儒氣象其蕞下有神力為顏柳所不及
餘幼於友人處得句書飛白數十字珍
藏篋中每以見少為恨後平都村於副
榮劉香岑嚴又得百餘字今滋南屏為
文公講學之地謹編成四言訓士箴及
辛卯諭石與天下萬世共寶之
大清道光二十三年歲在昭陽單閼仲
夏月黔中金筑曹人傑謹跋

廣信府知府瀋陽姚熊飛鑒定
儒
餘
藏
榮
文
辛 廣信府知府長白麟梅鑒定
大
夏 署廣信府知府范陽庞侔先鑒定

上饒縣知縣金筑曾人傑編
廣信府儒學教授余鈴
廣信府儒學訓導左垣 仝校
上饒縣儒學教諭余俾
上饒縣庠生盧評梅監刻
金谿縣庠生胡兆鯤句摹

朱熹書法全集

法帖

集字石刻

一一五

一一六

釋文 TEXT

朱熹書法全集

釋文 釋文
二七 二八

朱熹書法全集

經典鈔注·易繫辭

臺北故宮博物院藏

（前佚）小疵也無咎者善補過也（此卦爻辭之通例）是故列貴賤者存乎位齊小大者存乎卦辯吉凶者存乎辭（位謂六爻之位齊猶定也乾大坤小泰大否小之類）憂悔吝者存乎介震無咎者存乎悔（介謂幾微之際震動也）是故卦有小大辭有險易辭也者各指其所之（小險大易各隨所向釋卦爻辭之通例此第三章）易與天地準故能彌綸天地之道（易書具有天地之道與之齊準連合之意所謂彌縫也綸理之也）仰以觀於天文俯以察於地理故知幽明之故原始反終故知死生之說精氣爲物遊魂爲變是故知鬼神之情狀（此窮理之事以易之書則有南北高深原者推之於前反者要之於后精氣聚而成物神之申也魂既游則魄降故爲鬼之歸也）與天地相似故不違知周乎萬物而道濟天下故不過旁行而不流（此聖人盡性之事也）樂天知命故不憂安土敦乎仁故能愛（安土隨遇而安也仁者愛之理愛之用能愛萬物故濟天下也）範圍天地之化而不過曲成萬

朱熹書

錯往者順知來者逆是故易逆數也

易有太極是生兩儀兩儀生四象四象生八卦八卦定吉凶吉凶生大業古者伏羲氏之王天下也仰則觀象於天俯則觀法於地觀鳥獸之文與地之宜於是始作八卦以通神明之德以類萬物之情天地定位山澤通氣雷風相薄水火不相射八卦數相

○○三

經典鈔注·周易繫辭本義稿

故宮博物院藏

物而不遺通乎晝夜之道而知故神無方而易無體（此聖人至命之事也範如鑄金之有模範圍匡郭也天地之化無窮而聖人爲之範圍不使過於中道所謂裁成者也通猶兼也晝夜即幽明死生鬼神之謂於此可見至神之妙無有方所易之變化無有形體也此第四章言易道之大聖人用之如此）一陰一陽之謂道（陰陽迭運者氣也其理則所謂道）繼之者善也成之者性也（道具於陰而行乎陽繼言其發也善謂化育之功陽之事也成言其具也性言物所受爲性言物生則有性而各具是道也）仁者見之謂之仁知者見之謂之知（仁陽知陰各得是道亦承上章仁知而言）百姓日用而不知故君子之道鮮矣（顯諸仁藏諸用鼓萬物而不與聖人同憂盛德大業至矣哉（張子曰富有者大無外日新者久無窮）生生之謂易（陰生陽陽生陰其變無窮理與書皆然也）……（繼此第六章）聖人有以見天下之賾而擬諸其形容象其物宜是故謂之象（賾雜亂也象卦之象如說卦所列者）聖人有以見天下之動而觀其會通以行其典禮繫辭焉以斷其吉凶是故謂之爻（會謂理之所聚通謂事之所宜）言天下之至賾而不可惡也言天下之至動而不可亂也擬之而後言議之而後動擬議以成其變化（觀象玩辭觀變玩占而行之此下七爻則其例也）鳴鶴在陰其子和之我有好爵吾與爾靡之子曰君子居其室出其言善則千里之外應之況其邇者乎居其室出其言不善則千里之外違之況其邇者乎言出乎身加乎民行發乎邇見乎遠言行君子之樞機樞機之發榮辱之主也言行君子之所以動天地也可不慎乎（釋中孚九二）同人先號咷而後笑子曰君子之道或出或處或默或語二人同心其利斷金同心之言其臭如蘭（釋同人九五爻義言君子之道不同唯同心則物莫能間而其言有味也）

○五七

一九
二〇

釋文
釋文

朱熹書法全集

釋文

經典鈔注·《論語集注》草稿

（前佚）目條件也顏淵聞夫子之言則於天理人欲之際已判然矣故不復有所疑問而直請其條目也非禮者己之私也勿者禁止之辭是人心之所以爲主而勝私復禮之機也私勝則動容周旋無不中禮而日用之間莫非天理之流行矣事之事請事斯語顏子默識其理又自知其力有以勝之故直以爲己任而不疑也程子曰顏淵問克己復禮之目子曰非禮勿視非禮勿聽非禮勿言非禮勿動四者身之用也由乎中而應乎外制於外所以養其中也顏淵事斯語所以進於聖人後之學聖人者宜服膺而勿失也因箴以自警其視箴曰心兮本虛應物無迹操之有要視爲之則蔽交於前其中則遷制之於外以安其內克己復禮久而誠矣其聽箴曰人有秉彝本乎天性知誘物化遂亡其正卓彼先覺知止有定閑邪存誠非禮勿聽其言箴曰人心之動因言以宣發禁躁妄內斯靜專矧是樞機興戎出好吉凶榮辱唯其所召傷易則誕傷煩則支己肆物忤出悖來違非法不道欽哉訓辭其動箴曰哲人知幾誠之於思志士勵行守之於爲順理則裕從欲唯危造次克念戰兢自持習與性成聖賢同歸愚按此章問答乃傳授心法切要之言非至明不能察其幾非至健不能致其決故惟顏子得聞之凡學者亦不可以不勉也程子之箴發明親切學者尤宜深玩仲弓問仁子曰出門如見大賓使民如承大祭己所不欲勿施於人在邦無怨在家無怨仲弓曰雍雖不敏請事斯語矣孔子言仁只說出門如見大賓使民如承大祭看其氣象便須心廣體胖動容周旋中禮唯謹獨便是守之之法或問出門使民之時如此可也未出門使民之時如之何曰此儼若思時也有諸中而後見於外觀其出入使民之時其敬可

朱熹書法全集

釋文

事於敬恕之間而有得焉亦將無己之可克矣司馬牛問仁司馬牛孔子弟子名犁向魋之弟子曰仁者其訒訒音刃忍也難
也仁者心存而不放故其言若有所忍而不易發蓋其德之一端也夫子以牛多言而躁故告之以此使於其言謹之則所以
為仁之方不外是矣曰其言也訒斯謂之仁矣乎子曰為之難言之得無訒乎牛意其理之大不但如夫子之所言故夫子又
之以此蓋心常存故事不苟而其言自有不得而易者非強閉之而不出也楊氏曰觀此及下章再問之語牛之易其言
可知矣程子曰訒斯謂之仁此非特強閉之而不出也蓋其德性全而無躁動之私故其言有不得而易者非以為易而不言告
此不憂不懼斯謂之君子乎曰內省不疚夫何憂何懼向魋作亂牛常憂懼故夫子告之以此
之身而皆爲人德之要則又初不異也楊氏曰子張問崇德辨惑夫子告之以主忠信徙義崇德也主忠信
概語之以德必能深思以去其病而終無以人德矣疚病也言由其平日所爲無愧於心故能內省不疚而自無憂懼未可遽以爲易而忽之也
此日不憂不懼斯謂之君子乎曰內省不疚夫何憂何懼
病也言由其平日所為無愧於心故能內省不疚而自無憂懼未可遽以為易而忽之也
入而不自得非實有憂懼而強排遣之也司馬牛憂曰人皆有兄弟我獨亡牛有兄弟向魋作亂而將死也子
夏曰商聞之矣蓋聞之夫子死生有命富貴在天命稟於有生之初非今所能移天莫之為而為者莫非命也但當順受而已君
子敬而無失與人恭而有禮四海之內皆兄弟也君子何患乎無兄弟也蓋子夏欲以寬牛之憂故為是不得已之辭讀者不以辭
以敬而不間接人以恭而有節文則天下之人皆愛敬之如兄弟矣蓋子夏平日所言若此是不以死已而已子君
害意可也胡氏曰子夏四海皆兄弟之言特以廣司馬牛之意圓而語滯者也唯聖人則無此病矣且子夏知此而以哭子喪
明則以蔽於愛而昧於理是以不能踐其言耳張問明子曰浸潤之譖膚受之愬不行焉可謂明也已矣浸潤之譖膚受之愬

釋文
```

# 朱熹書法全集

## 釋文

而欲也以愛惡而欲其生死又欲其死則惑之甚也誠不以富亦祇以異此詩小雅我行其野之詞也舊說夫子引之以明欲其生死不足以致富而適足以取畏也程子曰此錯簡當在第十六篇齊景公有馬千駟之上因此下文亦有齊景公字而誤也楊氏曰堂堂乎張也難與並為仁矣則非誠善補過不蔽於私者故告之如此齊景公問政於孔子齊景公名杵臼魯昭公末年孔子適齊孔子對曰君君臣臣父父子子此人道之大經政事之根本也是時景公失政而大夫陳氏厚施於國景公又多內嬖而不立太子其君臣父子之間皆失其道故夫子告之以此公曰善哉信如君不君臣不臣父不父子不子雖有粟吾得而食諸景公善孔子之言而不能用其後果以繼嗣不定啟陳氏弒君篡國之禍楊氏曰君之所以君臣之所以臣父之所以父子之所以子是必有道矣景公知善夫子之言而不知反求其所以然蓋悅而不繹者齊之所以卒於亂也子曰片言可以折獄者其由也與折之否反與平聲片言半言折斷也子路忠信明決故言出而人信服之不待其辭之畢也子路無宿諾宿留也猶宿怨之宿急於踐言不留其諾也記者因夫子之言而並記此以見子路之所以取信於人者由其養之有素也尹氏曰小邾射以句繹奔魯曰使季路要我吾無盟矣千乘之國不信其盟而信子路之一言其見信於人可知矣一言而折獄者信在言前人自信之故也不留諾所以全其信也子路片言可以折獄而不知以禮遜為國則未能使民無訟也故又記孔子之言以見聖人不以聽訟為難而以使民無訟為貴子張問政子曰居之無倦行之以忠居謂存諸心無倦則終如一行謂發於事以忠則表裏如一程子曰子張少仁無誠心愛民則必倦而不盡心故告之如此子曰博學於文約之以禮亦可以弗畔矣夫重出子曰君子成人之美不成人之惡小人反是成者誘掖獎勸以成其事也君子小人所存既有厚薄之殊而其所好又有

## 釋文

善惡之異故其用心不同如此季康子問政於孔子孔子對曰政者正也子帥以正孰敢不正范氏曰未有己不正而能正人者胡氏曰魯自中葉政由大夫家臣效尤據邑背叛不正甚矣故孔子以是告之欲康子以正自克而改三家之政惜乎康子之溺於利欲而不能也季康子患盜問於孔子孔子對曰苟子之不欲雖賞之不竊胡氏曰季氏竊柄康子奪嫡民之為盜固其所也盍亦反其本耶孔子以不欲啟之其旨深矣奪嫡事見春秋傳季康子問政於孔子曰如殺無道以就有道何如孔子對曰子為政焉用殺子欲善而民善矣君子之德風小人之德草草上之風必偃為政者民所視效何以殺為欲善則民善矣尹氏曰殺之為言豈為人上之語哉以身教者從以言教者訟而況於殺乎子張問士何如斯可謂之達矣子張務外宜夫子設問以發之也子曰何哉爾所謂達者子張對曰在邦必聞在家必聞言名譽著聞也子曰是聞也非達也達者德孚於人而行無不得之謂夫聞與達相似而不同乃誠偽之所以分學者不可不審也夫達也者質直而好義察言而觀色慮以下人在邦必達在家必達內主忠信而所行合宜審於接而卑以自牧皆自修於己而不求人知之事然德脩於己而人信之則所行自無窒礙矣夫聞也者色取仁而行違居之不疑在邦必聞在家必聞善其顏色以取於仁而行實背之又自以為是而無所忌憚此不務實而專務求名者故虛譽雖隆而實德則病矣程子曰學者須是務實不要近名有意近名大本已失更學何事為名而學則是偽也今之學者大抵為名為名與為利雖清濁不同然其利心則一也范氏曰子張之學病在乎不務實故孔子告之皆篤實之事充乎內而發乎外者也當時門人親受聖人之教而差失有如此者況後世乎

《朱熹書法全集》

釋文

而欲也以愛惡而欲其生死則惑矣既欲其生又欲其死是惑也誠不以富亦祇以異此詩小雅我行其野之詞也舊説夫
子引之以明欲其生死者不能使之生死如此詩所言不足以致富而適足以取畏也程子曰此錯簡當在第十六篇齊景公有
馬千駟之上因此下文亦有齊景公字而誤也楊氏曰堂堂乎張也難與並為仁矣則非誠善補過不蔽於私者故告之如此齊
景公問政於孔子齊景公名杵臼魯昭公末年孔子適齊楊氏曰君君臣臣父父子子此人道之大經政事之根本也是時景
公失政而大夫陳氏厚施於國景公又多内嬖而不立太子其君臣父子之間皆失其道故夫子告之以此公曰善哉信如君不
君臣不臣父不父子不子雖有粟吾得而食諸景公善孔子之言而不能用其後果以繼嗣不定啓陳氏弒君簒國之禍楊氏曰
君之所以君臣之所以臣父之所以父子之所以子是必有道矣景公知善夫子之言而不知反求其所以然蓋悦而不繹者齊
之所以卒於亂也子曰片言可以折獄者其由也與子路無宿諾諸宿留也子路忠信明決故言出而人信服之不
待其辭之畢也尹氏曰小邾射以句繹奔魯曰使季路要我吾無盟矣千乘之國不信其盟而信子路之一言其見信於
人可知矣一言而折獄者信在言前人自信之故也不留諾所以全其信也子曰聽訟吾猶人也必也使無訟乎范氏曰聽訟者
治其末塞其流也正其本清其源則無訟矣楊氏曰子路片言可以折獄而不知以禮遜為國則未能使民無訟也故又記孔子
之言以見聖人不以聽訟為難而以使民無訟為貴子張問政子曰居之無倦行之以忠居謂存諸心無倦則終始如一行謂發
於事以忠則表裏如一程子曰子張少仁無誠心愛民則必倦而不盡心故告之如此子曰博學於文約之以禮亦可以弗畔矣
夫重出子曰君子成人之美不成人之惡小人反是成者誘掖獎勸以成其事也君子小人所存既有厚薄之殊而其所好又有

善惡之異故其用心不同如此季康子問政於孔子孔子對曰政者正也子帥以正孰敢不正范氏曰未有己不正而能正人者
胡氏曰魯自中葉政由大夫家臣效尤據邑背叛不正甚矣故孔子以是告之欲康子以正自克而改三家之溺
於利欲而不能也季康子患盗問於孔子孔子對曰
胡氏曰季氏竊柄康子奪嫡民之為盗固其所也盡亦反其本矣
孔子曰如殺無道以就有道何如孔子對曰子為政焉用殺子欲善而民善矣上
爲政者民所視效何以殺為欲善則民善矣尹氏曰殺之為言豈為人之上者語哉以身教者從
者訟而況於殺乎子張問士何如斯可謂之達矣達者德孚於人而行無不得之謂子張務外夫子
知其發問之意故反詰之將以發其病而藥之也子張對曰在邦必聞在家必聞言名譽著聞也子曰是聞也非達也
似而不同乃誠偽之所以分學者不可不審也故夫子既明辨之下文又詳言如此夫達者質直而好義察言而觀色慮以下
人在邦必達在家必達夫聞扶下同好去聲内主忠信而所行合宜審於接而卑以自牧皆自修於内不求人知然德修於
己而人自信之則所行自無窒礙矣聞者色取仁而行違居之不疑
實背之又自以為是而無所忌憚此不務實而專務求名故虚譽雖隆而實德則病矣程子曰學者須是務實不務
名大本已失更何事為學者大抵為名與為利雖清濁不同然其利心則一也尹氏曰
病在乎不務實故孔子告之皆篤實之事充乎内而發乎外者也

# 朱熹書法全集

**經典鈔注·《大學或問》手稿**

遼寧省博物館藏

於爲己先事後得非崇德與攻人之惡非脩慝與一朝之忿忘其身以及其親非惑與與平聲先事難

其親爲甚大則有以辨惑而不計其功則德日積而不自知矣知一朝之忿爲甚微而禍及

後獲也爲事而不自爲所當爲於治己則己之惡無所匿矣知人之過故惡不脩感物而易動者莫如忿忘其身以

有利欲之心故德不崇惟不自省己過故惡不脩感物而易動者莫如忿忘其身以及其親惑之甚

者必起於細微能辨之如早則不至於大惑矣故懲忿所以辨惑也樊遲粗鄙近利故告之如此范氏曰先事後得上義而下利也人惟

人仁之施知人知之務樊遲未達曾氏曰遲之問仁子曰愛人問知子曰知人上知字去聲下同愛

直舉直錯諸枉者知也能使枉者直何謂也鄉也吾見於夫子而問

知子曰舉直錯諸枉能使枉者直不惟不相悖而反相爲用矣樊遲退見子夏曰鄉也吾見於夫子而問

夏日富哉言乎嘆其所包者廣不止言知不仁者若其遠去矣湯有天下選於衆舉伊尹不仁者遠息

戀反陶音遙遠如字伊尹湯之相也不仁者皆化而爲仁不見不仁者若其遠去矣湯有天下選於衆舉

知夫子之兼仁智而言矣程子曰聖人之語因人而變化雖若有淺近者而其包含無所不盡觀於此章可見矣非若它人之

言語近則遺遠語遠則不知近也尹氏曰學者之問也不獨欲聞其方又必欲知其事如樊遲

之問仁知也夫子告之盡矣樊遲未達故又問焉有猶未知其可爲之也及退而問諸子夏然後有以知之使其未喻則必

將復問矣既問於師又辨諸友當時學者之務實也如是子貢問友子曰忠告而善道之不可則止無自辱焉告工毒反道去

聲友所以輔仁故盡其心以告之善其說以道之然以義合也故不可則止若以數而見疏則自辱矣曾子曰君子以文會友

以友輔仁講學以會友則道益明取善以輔仁則德日進

我者是亦似矣然反身而誠乃物格知至以後之事言其窮理之至無所不盡故凡天下之理反求諸身皆有以見其如目

視耳聽手持足行之畢具於此而無毫髮之不實耳固非以是方爲格物之事亦不謂但務致諸身而天下之理自然無不

誠也中庸之言明善即物格知至之事其言誠身即意誠心正之功地位固有序而不可誣矣今爲格物之說又安得遽以

是爲言哉又有以今日格一物明日格一物爲非程子則諸家所記程子之言此類非一不容皆誤且其爲說正中

庸學問思辨弗得弗措之事無所怫於理者不知何所病而疑之也豈其習於持敬之約而厭夫觀理之煩邪直以己所未

聞而不信它人之所聞也夫持敬觀理不可偏廢程子固已言之若以己所未聞而不之信則凡已之所未

速朽之論猶不能無待於子游而後定今又安得遽以一人之所聞者而盡廢衆人之所共聞而遂以已所未

轉歸己如察天行以自強察地勢以厚德則是但欲因其已定之名擬其已

是不察程子所謂物我一理纔明彼即曉此之意也又曰察天行以自強察地者亦似矣然其於程子所謂不必盡窮天下之物也

著之迹而未嘗如程子所謂求其所以然與其所以爲者之妙也獨有所謂即事即物不厭不棄而身親格之以精其知

爲得致字向裡之意而其日格之有若不諭其旨故言此以示加道必立志以徹法其本居敬以持其志立乎事物之表敬行乎事物之內乃

二也公以有若不諭其旨故言此以示加道必立志以徹法其本居敬以持其志立乎事物之表敬行乎事物之內乃

# 朱熹書法全集

## 釋文

可精者又有以合乎所謂未有致知而不在敬者而不能盡其全體規模之大又無以見其從容潛玩積久貫通之功耳鳴呼程子之言其答問反覆之詳且明也如彼而其門人之所以為說者乃如此雖或僅有一二之合焉而不免於猶有所未盡也是以七十子喪而大義已乖矣尚何望其能有所發而有助於後學哉間獨唯念昔聞延平先生之教以為學之初且當常存此心勿為它事所勝凡遇一事即當此就此事反覆推尋以究其理待此一事融釋脫落然進循序少進而別窮一事如此既久積累之多胸中自當有灑然處非文字言語之所及也詳味此言雖其規模之大條理之密若不逮於程子然其功夫之漸次意味之深切則有非它說所能及者開明其心術使既有以識夫善惡之所在與其可好可惡之必然矣至此而復進之以必誠其意之於幽獨隱微之奧以禁止其茍且自欺之萌而凡其心所發如曰好善必由中及外無一毫之不好也如曰惡惡必由中及外無一毫之不惡也夫好善而中無不好則是其好之也如好好色之真欲以快乎己之目初非為人而好之也惡惡而中無不惡則是其惡之也如惡惡臭之真欲以足乎己之鼻初非為人而惡之也所發之實既如此矣而須臾之頃纖芥之微念念相承又無敢有少間斷焉則庶乎內外昭融表裏澄徹而心無不正身無不修矣若彼小人幽隱之間實為不善而猶欲外託於善以自蓋則亦不可謂其全然不知善惡之所在但以不知其真可好而又不能謹之於獨以禁止其茍且自欺之萌是以淪陷於如此而不自知耳此章之說其詳如此而章首尾為一而不暇它開其知識之真則不能有以致其好惡之實故必曰欲誠其意者先致其知又曰知至而後意誠然猶不敢恃其之已至而聽其所自為也故又曰必誠其意毋自欺焉則大學功夫次第相承首尾為一而不暇它

## 詩文・城南唱和詩

故宮博物院藏

晦翁手澤

元晦夫子手蹟

奉同敬夫兄城南之作

納湖 詩筒連畫卷坐看復行吟想象南湖水秋風渺何極

東渚 小山幽桂叢歲莫花落洞庭波秋風渺何極

詠歸橋 涼漲平橋水朱欄跨水橋舞雩千載事歷歷在今朝

舡齋 考槃雖在陸泛泛水雲深正爾滄洲趣難忘魏闕心

麗澤堂 後林陰密堂前湖水深感君懷我意千里夢相尋

蘭澗 光風浮碧澗蘭杜日猗猗歲晚無人采含薰祇自知

書樓 君家一編書不自秘上得石室寄林端時來玩幽蹟

山齋 藏書樓上頭讀書樓下屋懷哉千載心俯仰數椽足

蒙軒 先生湖海姿蒙養今自閟銘坐仰先賢點畫存象繫

# 朱熹書法全集

## 墨蹟 卷二

### 詩文·贈門人彥忠彥孝同榜登第詩冊
番禺陶敦臨舊藏 釋文 001

秋闈春榜兩同年昆玉連登（豈偶然青領）乍辭芹泮路綠袍新醉鳳池筵東南文運今方盛虞典人才古獨先忝我師儒真
不負長歌喜極爲重編
考亭朱熹題贈門人彥忠彥孝同榜登第

### 詩文·遊雲谷詩
周文華收藏 原載《墨粹萬曆》文物出版社二〇一五年 013

仙洲幾千仞下有雲一谷道人何年來借地結茅屋想應學長生寄此樂幽福架亭俯清湍開徑玩飛（瀑）交游得名勝還往有篇牘杖履或鼎來共此巖下宿夜燈照奇語曉策散游目新涼有佳期群游幾追逐從容出門去急雨遍原陸雲泉增舊觀怒響震寒木深尋得新賞一簣令再覆同來況才彥俊語非碌碌所恨老無奇千毫真浪禿 乾道元年夏四月
既望同敬夫諸子游茂林分韻得福字之什 考亭熹

### 詩文·題白雲峰
臺北故宮博物院藏 029

春雲薄水洋洋雞犬相聞又一鄉道見仙翁不知姓一瓢同飲水雲涼數日山中宿人間別是天神仙洞門遠相與白雲連晦
翁書於白雲峰

### 詩文·觀書有感
婺源紫陽書院藏 094

半畝方塘一鑒開天光雲影共徘徊問渠哪得清如許爲有源頭活水來 朱熹

熹再拜

南阜 高丘復層觀何日去登臨一目長空盡寒江列莫岑

采菱舟 湖平秋水碧桂棹木蘭舟一曲菱歌晚驚飛欲下鷗

聽雨舫 綵舟停畫槳容與得欹眠夢破蓬窗雨寒聲動一川

梅堤 仙人貞冰雪仙人冰雪姿貞秀絕倫擬驛使詎知閒尋香問煙水

淙琤谷 湖光湛不流嵌竇亦潛注倚杖忽淙琤竹深無覓處

西嶼 朝吟東嶼風夕弄西嶼月人境諒非遙湖山自幽絕

濯清亭 涉江采芙蓉十反心無斁不遇無極翁深衷竟誰識

月榭 月色三秋白湖光四面平與君臨極景上下極空明

柳堤 渚華初出水堤樹亦成行吟罷天津句薰風拂面涼

卷雲亭 西山雲氣深徙倚一舒嘯浩蕩忽寒開爲君展遐眺

石瀨 疏此竹下渠瀨彼澗中石莫遣寒聲秋空動澄碧

# 朱熹書法全集

## 詩文・自書五言古詩
臺北故宮博物院藏　〇三一

奉和吳公濟兄留周賓之句端居感時序誰適從聊攜二三子杖屨此日同悠哉素心人宴坐空巖中真成三秋別夢想情何窮行行陟崇岡引脰希高風忽然兩相值俯仰迷西東鱣堂偶休閑鷄黍聊從容不辭腰脚勞共上西南峯佩萸笑長房把菊追陶公遐觀衆山迥一酌千慮融輿罷復來歸杳秋堂空窺樽詑餘瀝倚閣閒疎鍾主人意未闌驪駒勿忽忽乾道六年庚寅歲季秋望新安朱熹書

## 詩文・敬齋箴
韓國國家圖書館藏　〇三三

正其衣冠尊其瞻視潛心以居對越上帝足容必重手容必恭擇地而蹈折旋蟻封出門如賓承事如祭戰戰兢兢罔敢或易守口如瓶防意如城洞洞屬屬無敢或輕不東以西不南以北當事而存靡他其適弗貳以二弗參以三唯精唯一萬變是監從事於斯是日持敬動靜無違表裏交正須臾有間私欲萬端不火而熱不冰而寒毫釐有差天壤易處三綱既淪九法亦斁於乎小子念哉敬哉墨卿司戒敢告靈臺右敬齋箴　晦翁

## 詩文・秋日告病齋居詩卷
慈溪見大草堂藏　〇五三

愆尤懷痾臥空痾惻愴增綢繆東南望故山上有玄煙浮平生採芝侶寂寞今焉儔朝游雲峯巔夕宿寒巖幽爲我泛瑶瑟泠然發清謳裂箋寄晨風問我君何求洪濤掞君柂狹碣摧君輈還苦不早無乃非良謀再拜謝故人低回更包羞桂華幸未歇去矣從公游
秋日告病奉懷諸友叔重遠來因請書之　晦翁

## 楹聯・四言聯（孝第 禮義）
婺源紫陽書院藏　〇五七

孝第忠信禮義廉耻　朱熹

## 楹聯・五言聯（碧海 青雲）
古田藍田書院藏　〇五九

碧海開龍藏青雲起雁堂　晦翁

## 書信手札・與南軒書

五月十三日熹悚息啓上久不聞動靜使至特辱惠書獲審比日住山安隱爲慰天台之勝房原流行方有公事不能登覽每以爲恨寄筆勢超精又非往時所見之比但稱說之過不敢當耳二刻亦佳作也但攪行奪市恐不免失故否如未有能爲讎校刊刻令字畫稍大便於觀覽亦佳也寄惠黃精笋乾紫菜多品尤荷厚意偶得蜀及唐詩三冊謾附回使幸見

# 朱熹書法全集 釋文

## 書信手札·與允夫尺牘  遼寧省博物館藏 ○六五

七月六日熹頓首前日一再附問想無不達使至承書喜聞比日所履佳勝小一嫂千一哥以次俱安老拙衰病幸未即死但脾胃終是怯弱飲食小失節便覺不快兼作脾洩撓人目疾閒則尤害事更看文字不得也吾弟雖亦有此疾然來書尚能作小字則亦未及此之什一也千一哥且喜向安若更要藥可見報當去寄來者尚未得看續當寄去不知子澄家上下百卷者是何本也子約想時相見曾無疑書已到未如未到別寫去也葉慰便中復附此草草餘唯自愛之祝不宣　熹頓首允夫糾掾賢弟

## 書信手札·致教授學士帖  臺北故宮博物院藏 ○六七

正月卅日熹頓首再拜教授學士契兄稍不奉問嚮往良深比日春和恭唯講畫多餘尊履萬福熹衰晚多難去臘忽有季婦之戚悲痛不可堪長沙新命力不能堪懇免未俞比已再上計必得之也得黃端書聞學中規繩整治深慰鄙懷若更有心開導勉之使知窮理脩身之學庶不枉費鈐鍵也向者經由坐間陳才卿觀者登第而歸近方相訪云頃承語及吳察制夫婦葬事慨然興念欲有以助其役此義事也今欲便與區處專人奉扣不審盛意如何幸即報之也因其便行草草布此薄冗不暇它及正遠唯冀以時自愛前需異擢上狀不宣　熹頓首再拜

## 書信手札·大桂驛中帖  故宮博物院藏 ○七○

八月十五日熹頓首上啓大桂驛中草草奉問想已達矣行次宜春乃承專介惠書獲聞比日秋暑政成有相起處多福爲慰熹衰晚忝堪辛苦三月已不勝郡事告歸未獲而忽叨此雖荷朝廷記憶之深然諫闈嚴峻至臨川恭聽處分即自披□□□□□它及閣中宜人諸郎娘佳勝兒女輩附問益遠善自愛以頁召用爲兄〔...〕以爭競有端不可不預防之新帥素不快此事不知其死復以爲如何〔...〕

## 書信手札·所居深僻帖  故宮博物院藏 ○七三

熹頓首再拜上覆熹所居深僻黜陟不聞近者呂□□來乃聞已遂奉祠之請寓居清曠起處裕如慰懌不可名喻〔...〕略效於已試⋯⋯之食高明⋯⋯從吾所好焉可也時痾□專當躬□□□□□之所深感者非敢私於門□〔...〕

## 書信手札·六月五日帖  臺北故宮博物院藏 ○七五

六月五日熹頓首奉告審閒□已□〔...〕

臨安趙節推廳便託其尋便必無不達渠黃巖人也　熹再啓

# 朱熹書法全集

釋文

## 書信手札·二月十一日帖

臺北故宮博物院藏 〇八〇

二月十一日熹頓首再拜上記德脩宮使直閣左史舍人老兄頃因閒中人還報狀不知已達未也不聞動靜又許久鄉往德義未嘗去心比已春和恭唯燕居超勝台候萬福熹自去冬得氣痛足弱之疾涉春以來益以筋攣不能轉動懸車年及不敢自草奏又嬾作羣公書只從州府申乞騰上乃無人肯爲保官者近方得黃仲本投名人社亦未知州郡意如何萬一未遂即不免徑自申矣機穿冥茫不容顧姑亦聽之而已去歲數月之間朋舊凋落類是關於時運氣脉之盛衰下至布衣之士亦不能免令人愴恨無復生意然此豈人力之所能爲也哉偶劉主簿還蜀附此草草邈無會面之期唯冀以時自愛爲吾道倚重千萬至懇不宣

熹頓首再拜上記

## 書信手札·奥彥脩少府帖

臺北故宮博物院藏 〇七七

彥脩少府足下仲春六日

足爲門下道者子瀞被命涪城知必由故人之地敬馳數行上問并附新茶二盞以貢左右少見遠懷不盡區區

熹再拜上問

矣然猿啼月落應動故鄉之情乎熹邇來隱跡杜門釋塵夢於講誦之餘行簡易於禮法之外長安日近高卧維堅政學荒蕪無

熹頓首彥脩少府足下別來三易裘葛時想光霽倍中名勝之地若雲山紫苑峯勢泉聲猶爲耳目所聞睹足稱高懷

寄呈匆匆布復餘唯自愛令祖母太夫人康寧眷集一一佳慶不宣

熹再拜君務

## 書信手札·卜築帖

日本東京國立博物館藏 〇八四

熹頓首又覆竊聞卜築童子……

亦非獨爲避衰計也甚善甚感所恨未獲一登新堂少慰心目……

至今未就見此整頓秋冬間恐可錄淨向後稍間當得具高致……

可觀亦恨未得拜呈異時携歸請數日之間庶可就得失耳末由承晤伏紙馳情

熹頓首上覆

## 書信手札·秋深帖

熹僭易拜問台眷中外各惟佳慶賢郎學士昆仲侍學有休此間有委勿外

熹再拜上問

八月七日熹頓首啓比兩承書冗未即報比日秋深涼燠未定緬唯宣布之餘起處佳福熹到官三月……

紀慶霑相尋而至憂喜交并忽忽度日殊無休暇茲又忽……

官禮不敢詞已一面起發亦已申之祠祿前路未報即思歸建陽俟……

面言但恨垂老入此鬧籃未知作何合殺耳本路事合理會者極多頗已略見頭緒而未及下手……

者尤多皆竊有志而未及……

# 朱熹書法全集 釋文

## 書信手札・季夏帖
故宮博物院藏

熹竊以季夏極暑恭唯知郡朝議丈旌麾在行神物護相台候起居萬福熹講聞德望爲日蓋久而僻處窮壞無從瞻見顏色此懷鄉往日以拳拳茲承不鄙枉書喻以惠顧蓬華之意良厚自顧哀陋實無所能其將何以稱此愧荷悚惕不容於心深欲一趨道左求見下風且謝盛意之厚而方此病暑又屬天旱人饑里中亦隨分有應酬之擾故未克如顧引領清塵從切馳企竊承台體亦少違和計旋即勿藥矣開府有日施設之方必已素定下問之及豈所敢當然仰窺雅志唯恐不盡於義理而務合於中和是則必無違人自用之失剛柔寬猛之偏矣益以無倦千里蒙福可勝言哉使還略布萬一暑行切乞益厚保綏前迓襃寵幸甚幸甚右謹具呈

六月日新安朱熹札子

## 書信手札・賜書帖
臺北故宮博物院藏

熹昨蒙賜書感慰之劇偶有小職事當至餘姚歸塗專得請見人還撥冗布稟草草餘容面既右謹具呈提舉中大契丈台坐

六月日宣教郎直秘閣提舉兩浙東路常平茶鹽公事朱熹札子

## 書信手札・上時宰二札子
故宮博物院藏

熹前者便中曩奉鈞翰之賜去月末間拜啓略叙謝誠竊計已遂登徹繼此未遑嗣問下情但切瞻仰熹前所具稟減稅請祠二事伏想已蒙鈞念矣但延頸計日以俟賜可之報而杳然未有聞衰病之軀日益疲憊舊證之外加以洞泄不時兼旬未止兩目昏澀殆不復見物如作此字但以意摸索寫成其大小濃淡略不能自覺簿書期會之間又不敢全然曠弛日夕應接吏民省閱文案若更旬月不得脫去即精神氣血內外枯耗不復可更支吾矣至於郡計空乏有失料理猶未暇以爲憂也今有札目申懇乞賜憐念二公之門不敢數致私書亦已各具稟札託劉堯夫國正宛轉關白矣論道之餘賜以一言俾得早從所欲實不能無望於門下東望拜手不勝祈扣伏乞鈞照右謹具呈

宣教郎權發遣南康軍事兼管內勸農事朱熹札子

熹昨日道間已具稟札到婺偶有豪民不從教者不免具奏申省聞其人奸猾有素伏想丞相於里社間久已悉其爲人特賜敷奏重作行遣千萬幸甚熹即今走三衢前路別得具稟次右謹具呈

正月十六日宣教郎直祕閣提舉兩浙東路常平茶鹽公事借緋朱熹札子

# 朱熹書法全集

## 書信手札·中外帖 釋文 112
日本東京國立博物館藏

所不敢當也卅年前率爾記張魏公行事當時只據渠家文字草成後見它書所記多或未同常以爲愧故於趙忠簡家文字初已許之而後亦不敢承當已懇其改屬陳太史矣不知今竟如何也况今詞官萬一不遂則又將有王事之勞比之家居見擾彌甚切望矜閔貸此餘生毋使竭其精神以速就於溘然之地則千萬之幸也若無性命之憂則豈敢有所愛於先世恩契之門如此哉俯伏布懇惶恐之劇右謹具呈

朝散郎祕閣修撰朱熹札子

熹皇恐再拜上問台眷伏唯中外均休賢郎昆仲一一佳侍兒輩附拜問禮此間有委幸不外 熹皇恐再拜上問

## 題跋·跋歐陽脩《集古錄》跋尾 釋文 113
臺北故宮博物院藏

集古跋尾以真蹟校印本有不同者韓公論之詳矣然平泉草木記跋後印本尚有六七十字深誚文饒處富貴招權利而好奇貪得以取禍敗語尤警切足爲世戒且其文勢亦必至此乃有歸宿又鬼谷之術所不能爲者之下印本亦無也字凡此疑皆當以印本爲正云 十二年四月既望朱熹記 華山碑仲宗字洪丞相隸釋辨之乃石刻本文假借用字非歐公筆誤也

## 題跋·任公帖跋 115
臺北故宮博物院藏

任公忠言直道銘於彝鼎副在史官而此帖之傳尤可以見其當時事實之曲折此巽巖李公所爲太息而惓惓也任公曾孫清

叟以其墨本見遺三復以還想見風烈殊激哀懦之氣願與公之子孫交相勉勵以無忘高山仰止之意焉 淳熙戊申六月十六日新安朱熹書

## 題字·脩齊 117
中國藝術品數據庫藏

脩齊 晦翁

## 題字·家訓 118
中國藝術品數據庫藏

上下無厭則家和少長無偏則家興婢僕無縱則家尊嫁娶無奢則家足農商無怠則家實

## 題字·長山世譜
中國國家圖書館藏

長山世譜

## 題字·靜神養氣 120
武夷山慧苑寺藏

靜神養氣 晦翁

# 朱熹書法全集

## 經典鈔注·千字文

徐州時有恒舊藏

釋文

天地玄黃宇宙洪荒日月盈昃辰宿列張寒來暑往秋收冬藏閏餘成歲律呂調陽雲騰致雨露結爲霜金生麗水玉出崑岡劍號巨闕珠稱夜光菓珍李柰菜重芥薑海鹹河淡鱗潛羽翔龍師火帝鳥官人皇始制文字乃服衣裳推位讓國有虞陶唐吊民伐罪周發殷湯坐朝問道垂拱平章愛育黎首臣伏戎羌遐邇壹體率賓歸王鳴鳳在竹白駒食場化被草木賴及萬方蓋此身髮四大五常恭唯鞠養豈敢毀傷女慕貞潔男效才良知過必改得能莫忘罔談彼短靡恃己長信使可覆器欲難量墨悲絲染詩讚羔羊景行維賢剋念作聖德建名立形端表正空谷傳聲虛堂習聽禍因惡積福緣善慶尺璧非寶寸陰是競資父事君曰嚴與敬孝當竭力忠則盡命臨深履薄夙興溫清似蘭斯馨如松之盛川流不息淵澄取映容止若思言辭安定篤初誠美慎終宜令榮業所基籍甚無竟學優登仕攝職從政存以甘棠去而益詠樂殊貴賤禮別尊卑上和下睦夫唱婦隨外受傅訓入奉母儀諸姑伯叔猶子比兒孔懷兄弟同氣連枝交友投分切磨箴規仁慈隱惻造次弗離節義廉退顛沛匪虧性靜情逸心動神疲守真志滿逐物意移堅持雅操好爵自縻都邑華夏東西二京背邙面洛浮渭據涇宮殿盤鬱樓觀飛驚圖寫禽獸綵仙靈丙舍傍啓甲帳對楹肆筵設席鼓瑟吹笙陞階納陛弁轉疑星右通廣內左達承明既集墳典亦聚群英杜藁鍾隸漆書壁經府羅將相路俠槐卿戶封八縣家給千兵高冠陪輦驅轂振纓世祿侈富車駕肥輕策功茂實勒碑刻銘磻溪伊尹佐時阿衡奄宅曲阜微旦孰營桓公輔合濟弱扶傾綺迴漢惠說感武丁俊乂密勿多士寔寧晉楚更霸趙魏困橫假途滅虢踐土會盟何遵約法韓弊煩刑起翦頗牧用軍最精宣威沙漠馳譽丹青九州禹跡百郡秦并嶽宗泰岱禪主云亭雁門紫塞

## 詩文·泰寧小均坳四季讀書題壁

婺源紫陽書院藏

亭之南窗

曉起坐書齋落花堆滿徑只此是文章揮毫有餘興

古木被高陰畫坐不知暑會得古人心開襟靜無語

蟋蟀鳴床頭夜眠不成寐起閱案前書西風拂庭桂

瑞雪飛瓊瑤梅花靜相倚獨占三春魁深涵太極理 晦翁

取倉頡史籀秦漢晉唐諸前賢筆意爲此懸之壁間俾諸子玩之亦未始無小補云 慶元春三月雲谷七十老人朱熹識於考

筆陣圖云書法玄微由藝入道又云初學書不得從小此皆確論也又聞古人學書多從千文入手惜前賢千文絕無大書余竊

魄環照指薪修祐永綏吉劭矩步引領俯仰廊廟束帶矜莊徘徊瞻眺孤陋寡聞愚蒙等誚謂語助者焉哉乎也

叛亡布射遼丸嵇琴阮嘯恬筆倫紙鈞巧任釣釋紛利俗並皆佳妙毛施淑姿工顰妍笑年矢每催曦暉朗曜璇璣懸斡晦

康嫡後嗣續祭祀蒸嘗稽顙再拜悚懼恐惶牋牒簡要顧答審詳骸垢想浴執熱願涼驢騾犢特駭躍超驤誅斬賊盜捕獲

親戚故舊老少異糧妾御績紡侍巾帷房紈扇圓潔銀燭煒煌晝眠夕寐藍筍象床弦歌酒讌接杯舉觴矯手頓足悅豫且

根委翳落葉飄飖游鵾獨運凌摩絳霄耽讀翫市寓目囊箱易輶攸畏屬耳垣牆具膳餐飯適口充腸飽飫烹宰饑厭糟糠

見機鮮組誰逼索居閒處沉默寂寥求古尋論散慮逍遙欣奏累遣戚謝歡招渠荷的歷園莽抽條枇杷晚翠梧桐早凋陳

素史魚秉直庶幾中庸勞謙謹敕聆音察理鑒貌辨色貽厥嘉猷勉其祗植省躬譏誡寵增抗極殆辱近恥林皋幸即兩疏

雞田赤城昆池碣石鉅野洞庭曠遠綿邈巖岫杳冥治本於農務茲稼穡俶載南畝我藝黍稷稅熟貢新勸賞黜陟孟軻敦

# 朱熹書法全集

## 卷四

### 詩文·茶灶詩
重慶鎢繆房藏

仙翁遺石灶宛在水中央飲罷方舟去茶煙裊細香　茶灶　朱熹

069

### 詩文·水調歌頭·題滄州
美國哈佛大學藏

富貴有餘樂貧賤不堪憂誰知天路幽險倚伏互相酬請看東門黃犬更聽華亭清唳千古恨難收何似鴟夷子散髮弄扁舟鴟夷子成霸業有餘謀收身千乘卿相歸把釣魚鉤春畫五湖煙浪秋夜一天雲月此外儘悠悠永棄人間事吾道付滄洲　朱熹書

070

### 詩文·贈張栻詩
日本京都大學人文科學研究所藏

我行二千里訪子南山陰不憂天風寒況憚湘水深辭家仲秋旦稅駕九月初問此為何時嚴冬歲云徂勞君步玉趾送我登南山南山高不極雪深路漫漫泥行復幾程今夕宿樿洲明當分背去悵不得留誦君贈我詩三歎增綢繆厚意不敢忘爲君商聲謳昔我抱冰炭從君識乾坤始知太極蘊要眇難名論謂有靈有蹟謂無復何存唯應酬酢處特達見本根萬化自此流千聖同茲源曠然遠莫禦惕若初不煩云何學力微未勝物欲昏涓涓始欲達已被黃流吞豈知一寸膠救此千丈渾勉哉共無斁此語期相敦　乾道三年九月八日詩奉酬敬夫贈言再以為別

075

### 詩文·新安朱熹書

### 詩文·上蔡先生語録
中國國家圖書館藏

脫去凡近以遊高明勿爲嬰兒之態而有大人之志勿爲終身之謀而有天下之慮勿求人知而求天知勿求同俗而求同理晦翁

091

### 詩文·杜甫詩句六首其六
婺源紫陽書院藏

江動月移石溪虛雲傍花鳥棲知故道帆過宿誰家　晦翁

100

## 碑搨 卷四

### 詩文·劉子羽神道碑
中國國家圖書館藏

宋故右朝議大夫充徽猷閣待制致仕彭城（縣開國子食邑五百戶贈少傅劉）公神道碑銘

從表侄宣教郎權發遣南康軍事兼管內勸農事借緋朱熹撰并書承事郎充祕閣脩撰權發遣江陵軍府主管荊湖北路安撫司公事馬步軍都總管兼本路營田使賜紫金魚袋張栻篆徽猷閣待制贈少傅彭城劉公既薨三十有三年其嗣（觀文殿）學士彭城侯）亦以疾薨於建康府舍疾革時手書授其弟坪使以屬熹若曰珙不孝先公之墓木大拱而碑未克立蓋猶有待也今家國之讎未報而珙衡恨死矣以是纍子何如熹發書慟哭曰嗚呼吾父乃至此少（傳）公實

收敎之共父之責乃吾責也即（訪其）家得公弟屏山先生所次行狀又得今江陵張侯栻所爲志銘以作其事曰公諱子羽

字彥脩

朱熹書法全集

釋文

鄉里門徒至數百（人）而皇考資政殿學士贈太師忠顯公遂以忠孝大節殺身成仁事載國史公其嗣子也少以父任補將仕郎積勞轉宣教郎權浙東安撫司書寫機宜文字人（主）太僕（太府寺丞遷衛尉寺丞辟河北河東宣撫司書寫機宜文字（以）功轉朝請大夫授直祕閣建炎三年擢祕閣脩撰知池（州改集英殿）脩撰知秦州未行除御營使司參贊軍事辟川陝宣撫處置使司參議軍事四年除徽猷閣待（制紹興二年）領利州路經略使兼知（興）元府除寶文閣（直）學士封彭城縣開國男食邑三百戶四年責授單州團練（副使白州安置）五年復官提舉江州太平觀復爲集英殿脩撰知鄂州權都督府參議軍事宣喻川陝（逾）年還報（復待制知泉州）八年落職提舉太平觀又責授單州團練副使漳州安置十一年復故官起爲沿江安撫使知鎮（江府十二年）復待制進爵子益封二百戶是歲罷復提舉太平觀五年而薨公天姿英毅自少卓犖不群年（廿四五時佐）忠顯公守越以嬴卒數百拒睦寇方臘（數）十萬衆卒全其城復從守真定會女真入寇以大兵圍其城公設方略登陴拒守數月虜不能下而去（忠）顯公扶喪歸葬天灑血以必報讎耻自誓免喪造（朝以書抵）宰相論天下兵勢當以秦隴爲根本於是有秦州之命遂參御營軍事時叛將范瓊擁強兵據上流召之不至又不肯釋兵且肆慢言脅朝廷反形寢露中外洶洶知樞密院事張忠獻公與公密謀誅之一日爲將遣張俊以千人渡江捕它盜者使皆甲以聽命因召瓊與俊及劉光世詣都堂計事爲設飲食已諸公相顧未發公坐廡下恐瓊覺事變遽取敕黃紙趨前舉以麾瓊目下有敕將軍可詣大理置對瓊愕不知所爲公顧左右擁至興中衛以俊致之獄使光世出撫其衆數瓊在圍城中附賊虜迫二聖出狩狀且日所誅止瓊耳若等固天子自將之兵也衆皆投刃日諸盡隸它軍項刻而定瓊竟伏誅張公繇是益奇公及使川陝遂請以行至秦州立（幕府）節度（五）路諸將規以五年而後出師明年虜窺江淮急

一四九

一五〇

張公念禁衛單弱計所以分撓其兵勢者遂合五路之師以進公以非本計爭之張公曰吾寧不得不爲是耳遂北至富平與虜遇戰果不（利虜乘）勝而前宣撫司退保興州人情大震官屬有建策徙治夔州者公叱之曰孺子可斬也四川全盛虜欲入寇久矣以鐵山棧道之險未敢深入吾乃東走僻處夔峽遂（與關）中血脉不復相通進退失計悔將何及爲今日計且當留駐興（州）外繫關中之望內安全蜀之心急遣官屬出關呼召諸將收集散亡分布險隘堅壁固壘觀釁而動庶幾猶可以補前愆後咎奈何（乃爲）即自請奉命北出復以單騎至秦州（分遣）腹心召諸亡將諸（將）宣撫司移軍閬州公請獨留關外調護諸（將以通）大散關而分兵悉守諸險塞虜（諜）知我（有）備引去明年諸（將）有違言皆願得公帥興元與連兵張（公承制可其）復入寇將道金商以鄉四川公以書（諭金州）經略使王彥使以強弩（據）險邀之彥習短兵且妻平小盜不以公言爲意虜猝至逆戰果敗走保石（泉時吳玠爲秦鳳經略）使公聞彥失守（亟）移兵守饒風領馳以語玠大驚即越竟而東一日夜馳三百里中道少止請（公會）西縣計事公報日虜旦夕至（饒風下不）巫守此是無蜀也公不前吾當往今（顧）西走不知者謂我（懼而逸）諸將得無解（體）乎玠即復馳至風列營拒虜人悉力仰攻死傷如積更募死士由間道犯祖溪關以人繞出（玠後玠）遽走還漢中且來邀公欲與俱去（公）不可復留玠栅定軍山以守玠亦不（從公

# 朱熹書法全集

## 釋文 一五一

田以俟（幾會時又方議易置淮西大將且以其兵屬公公復以爲不可）遂以親老丐便郡得泉州以歸在郡踰年治有異（等之效學校久廢撤）而新之堂序規撫略放太學（至）今爲閩中諸郡之冠僧可度者以貲結中貴人屬戚里陳氏（誣）奏奪（陳洪進守家寺公曰此細事爾然小人罔上如此）（是乃）履霜之漸不可長即疏其事以聞戚皆（抵罪無幾淮西軍果）亂張公去相議者反謂公實使然不責無以繫叛將南歸之望於是再責聞者嗤之而公不自（辯也）在鎮江金虜復渝盟公建議清野盡徙淮東之人於京口撫以威信軍民（雜居）無敢相侵擾者嘗得（盜劫之乃楚）州守某者所爲前後攻劫不可計悉具其事聞某者亦坐遠竄於是竟內帖然道不拾遺既而（虜騎）久不至樞密使張俊視來楨江上以問公公（日）此虜異時入寇飄忽如風雨今更（遲回）者見旗有異大懼（請）之（不）得至以語脅公公曰吾大旗舟上書曰江南撫諭公見之怒夜以它旗易之翌日接（伴）有死而已請不已竟出竟乃還之張俊還朝上聞公治狀及所料虜情善爲守臣朝論無所與然欲揭此於吾州之（竟則吾）之嘔詔復舊職公以和好本非久遠計奏宜及閒暇時脩城壘除器械備舟楫以俟時變宰相秦檜專主和議始以復職非己出已不悅至是益（怒諷言者）論罷之既歸遂不復起士大夫有志當世者莫不相與咤然深惜之公生紹聖丁丑終紹興（丙）寅（年五十葬）故里蟹坑祖塋之北元妃福國夫人熊氏葬拱辰山忠顯公墓左屏山先生實表之（繼）室慶國夫人卓氏（公沒持家）廿餘年細大有濟內外斬斬彭城侯雖熊出然撫之厚而教（之嚴所以）成就其德（業）者爲多遇族（黨親疏）曲有恩意蕆荊南府舍葬甌寧縣演平之原公子三人彭城侯爲長譽以中書舍人事太上皇帝以同知樞密

## 釋文 一五二

者大呼軍門曰公今不行是負劉公我輩亦且舍公去矣玠（乃來）會三泉時虜游騎甚迫玠夜不果留公以方甘寢自若（寐起視公方）旁（無警何者遽起公曰此何等作）（而簡易）若是公慨然曰吾死命也亦何言玠嘆息泣下竟不行（而）其上寬（平）有泉水乃築壘守之儲粟十餘萬石（盡徒將）士家屬在郡中積石（數十百萬下臨走蜀道數日虜）數十里間一夕候騎報虜且至諸（將）皆失色（入）問計公日始與公等云欲避邪今令薪食遲明上馬明日公先（至）戰地前當山角據胡床坐諸將追及泣請曰（某）輩乃當死（死耳此非公所宜處也公不爲動虜亦）人梁洋蜀中復大震宣撫司官屬爭咎公更爲浮言相恐動力請張公徒治潼川令下軍士憤怒或取其謗毀之公連以書力爲引退自虜張公言此已爲死守虜必不能越我而（南藉）不（能守死行虜遣十餘人持書與旗來招公及吳玠公斬）（之餘）公奈何張公大悟立止不行虜遣十餘人持書與旗來招公及吳玠公斬（之餘）一人使還曰爲我語諸（賊）欲來即來吾正有死耳何可招也因復與（玠）謀出（銳師腹背擊之先是公已預）徒梁洋官私之積置它所虜深入無所得而糧日匱（後）苦攻死傷十五六又聞公之將襲己也懼遂遁公嘔遣兵追擊（之墮）溪谷死者不可計其（餘）衆不能自拔者猶數十柵皆降之是（時）虜大酋（撤離喝兀术輩主兵用事計）必取蜀以窺東南其選募戰有齡齕公墳墓者正有死耳何可招也因復與（玠）謀出（銳師腹背擊之先是公已預）（臣）戰將亦無敢爲必守計者獨公與張公協心戮力毅然以身當兵衝將士視公感激争（奮卒）全蜀竟以蔽上流寇退又方相與定計（改）紀（軍政以圖再舉而張公）已困於讒公亦相次得罪徒白州矣玠爲裨將未知名公獨奇之言（於張公張）公與語大悅使盡護諸將戰數有功至是玠上疏請還所假節傳榮戟贖公罪士大夫（以）是多玠之義而服公之知人（既張公入相大議合兵爲）北討召公赴闕使喻指西師且（察）邊備虛實公還奏虜未可圖宜益治兵廣（營）

# 詩文·黃中美神道碑

## 宋故朝議大夫致仕贈光祿大夫黃公神道碑銘

宣和之末國家承平百有餘年中外無事乃有二三弄臣竊國大柄建取燕雲以召兵……

之覺也捷書日聞官吏目瞪……

於民將何以濟顧今歲薦饑民死無（數）況河北天下根本……

妻危金虜乘之遂不能支官吏相與葡匐拜降唯恐居後而公獨奮然誓死不屈虜既入城放兵……

以內襌恩轉朝議大夫則以資高不當復屈佐郡而罷以歸矣靖康元年還次京師遭圍城之變……

以兵威脅城中擁張邦昌而立……

左右踣之而逸變姓名匿君……

時不約而出此者亦四十人然……

可謂至深遠矣夫以熙寧以來群小相師滅理窮欲以遂於茲適已六十年矣士大夫酣豢之餘心忘……

危迫而皆不知以為憂敗衂迎降而皆不知以為恥棄君邦父母貽譏……

雖人之秉彝不容泯滅然而祖宗所以涵養斯人至深且遠（者亦）豈不於此而少見其遺塗哉……

林氏攜挈諸孤奉公之柩……

---

亦以公（命為屏山先生）（後孫男二學雅承務郎）學裘尚幼女二長適將仕郎呂欽（幼未行也熹之先人晚從）從公游

相好也不幸屬疾寓書以家事為寄公惻然憐之收教熹如子往於故熹自（幼得拜公左右然已不及見公）履戎開府時事公

又未嘗以其功伐語人獨（見其居家接）人孝友樂易開心見誠（豁然無纖芥滯吝意好賢樂善）輕財喜施於姻親舊故

貧病困阨之際尤孜孜焉因竊從公門下士及一（二故將問公平生大）節又知其忘身殉國之忠決機料敵之明得將士心

人人樂為（盡死）（事）皆偉然古名將不能（過至其為政愛民禮士敦尚教化）

及公既沒然後得其議奏諸（書）及張公手記秦州出師時事讀之又未嘗不慨然撫卷廢書而嘆也唯公家自忠顯公以來

（三世一心）以忠孝相傳事業皆（可紀而公奔走兵間尤艱且危難）不幸困於讒誣不卒其志而中世以沒然再安全蜀

以屏東南人至於今賴之顧表隧之（碑）獨不時立漫無文字以昭後世是則豈惟彭城侯（九）（泉）之恨凡我後死與（有）

責焉於是既悉論次（其實又泣而為之銘以卒承彭城侯）之遺命其銘曰天警皇德曰陟其平復界材傑（俾維厥）傾薄

言（試之於越於）鎮卒事於西亦危乃定始卻於秦偪仄漂搖一（士）之（得）厥猶以昭再蹶於梁莫相予（死亦障）

其衡校績（喻偉岷嶓既奠江漢滔滔爾職於佚）我其勞曾是弗圖讒口嗷嗷載北載南倏曰和匪同識微慮遠（豈

不諄諄卒莫）予展我林我泉我寄不淺莫年壯心有逝無反（唯忠唯孝自）我先公勉哉嗣賢克（咸厥功豈）不咸（之

又坎於成詩勸來者永）其休聲

又埳於成詩勸來者永）其休聲

淳熙六年冬十月乙酉建

大夫而夫人自公時已封宜人又以子貴婁逢慶恩得賜冠帔纍封至始興郡太夫人淳熙乙未八月五日年九十七而薨
又以郊恩贈蘄春郡夫人而副使歸自淮南則使人以同郡徐君復之亦當得附先君遺事以垂後世子其圖之熹受書考之具得光祿大夫蘄春夫人
且先夫人率履持家克享上壽世鮮及之亦當得附先君遺事以垂後世子其圖之熹受書考之具得光祿大夫蘄春夫人
行事本末嘆息久之因論其大者如此而并記其州里世次閥閱梗概及子孫次第請具刻於螭首之石如邢州平鄉縣皆
美字文昭其先光州固始人從王潮入閩居建之浦城後徙邵武始別於建遂為郡人焉曾大父夢臣大父扃皆
有隱行至公父蒙始舉進士後贈中奉大夫中奉婆施氏生公七年而卒後贈令人中奉婆没時公年甫冠志為學而貧不
能得書常假於人以讀率一再過而歸之則已成誦不忘矣中元祐九年進士第調真定府左司理參軍知邢州平鄉縣皆
善其職以守正不阿忤上官罷退久之貧甚不以為意親友強起之乃更調鎮西軍節度推官麟極邊守武將視法令僚屬
無如也公不為撓事有不可必庭辨之公不恤也會河決敗數郡詔諸令長各護丁夫疏鑿隄障縣民有被誣殺人者公察其冤公
者謂公故出死罪不恤也會河決敗數郡詔諸令長各護丁夫疏鑿隄障縣民有被誣殺人者公察其冤不擾而集以功轉奉議郎除河北
都轉運司官北京留守辟以為真定府司錄事是時河北連歲不登民多相聚為盜而郡守歡燕敖如平時公獨憂之
每當集輒詞不與守默然不悅於是乃移信德而遂去以卒為其人坦易不事邊幅而與人交必以
誠當官不為赫赫之名而於事細微無不謹旁郡有疑獄部刺史多奏以屬公往往得其情故不問識否人雖負之
不悔有求輒復周之在鎮時府丞陳紹夫死公以俸錢遣其喪女兄寡居迎養三十年始終如一日故人有通貴者招致
之謝不往都轉運使呂公頤浩及它使多知其才欲薦之未果而没論者惜之公初娶宛勾劉氏贈和義郡夫人蘄春
繼室也延平人贈少師積之女夫人渾厚靜專歸黃公時甚貧處之自若雖豐泰亦未嘗改其度也事公之女兄如姑
没而歸其喪教其子務以忠言直節立其志使卒為聞人以大其家歲滿百而神明不耗起居不衰又近似有道者家人
百口撫之一以慈愛而教告勉飭隨之未嘗見其嚴厲之色而中外整整莫敢越軌度鄉黨傳以為法公葬邵武縣仁澤鄉
寶隆山之原夫人葬永城鄉黃溪保銅青山下相距十里子男五人日端願平皆有俊才甹角已與薦送而皆早卒次
端方亦卒次永存今為朝請大夫主管武夷山冲佑觀次先卒女五人其婿宣教郎朱
康年保義郎周郁修職郎趙舜臣通直郎杜鐸進士李先之也孫男十人龜朋儒林郎格鐵南卿範樞勛夏欽鈞皆未仕而
格鐵欽亡矣孫女六人其婿郁修職郎吳時萬上官珪上官楊曾孫男十七人大正大時大椿大全大獻大
學大昌大淵大韶大受大嚴大任大用餘未名女十四人其婿任斗南林杞李价餘尚幼玄孫男六人公振公升公顯
公回公煥公章嗚呼是亦盛矣黃氏之昌阜於世也其可量哉銘曰暨黃公逢時之危跡隨衆兆思屬眇微之死弗汙以
全其歸溫溫夫人克相其夫又詔其子以成厥家壽考尊榮百歲而徂寶隆之阿黃溪之里東西相望兩闕對起子孫盈前曾
玄滿後尚有寵靈不遠來又  宣教郎直徽猷閣新權發遣江南西路提點刑獄公事朱熹撰并書
申正月甲子立

詩文・崇安縣學田記

# 朱熹書法全集

## 釋文

### 釋文

生無所仰食而往往散去以是殿堂傾圮齋館蕪廢率常更十數年乃一聞弦誦之聲然又（不二歲輒復罷去淳熙）七年今知縣事趙侯始至而有志焉既葺其宮廬之廢壞而一新之則又圖所以爲飲食久遠（之計者而未知所出也）一日視境內浮屠之籍其絕不繼者凡四日中山曰白雲曰鳳林田聖歷而其田不耕者以畝計凡（若千乃喟然）而歎曰吾知所以處之矣於是悉取而歸之於學蓋歲入租米二百餘斛而士之肄業者得以優游卒歲而（無乏絕）之慮既而學之群士十餘人相與走予所居之山間請文以記其事曰不則懼夫後之君子不知其所始而或至於廢予唯三代盛時自家以達於天子諸侯之國莫不有學而自天子之元子以至於士庶人之子莫不入焉則其士之廩於學官者宜數十倍於今日而考之禮典未有言其費出之所自者豈當時爲士者其家各已受田而其人學也故得以自食其食而不仰給於縣官也歟至漢元成間乃謂孔子布衣養徒三千而增學官員數不足無以給之而至於罷夫謂三千人聚而食於孔子之家則已妄矣然其後遂以用度不足則亦豈可不謂難哉蓋自周衰田不井授人無常產而爲士者尤厄於貧反不得與爲農工商者齒上之人乃欲聚而教之而不足則亦豈可不謂難哉蓋自周於我是以其費雖多而或取之經常不得已也況今浮屠氏之說亂君臣之禮絕父子之親淫誣鄙詐以敺誘一世之人而納之於禽獸之域固先王之法之所必誅而不以聽者也顧乃肆然蔓衍於中國豐屋連甍良疇接畛以安且飽而莫之或禁是雖盡逐其人奪其所據而悉歸之學使吾徒之可謂務一而兩得矣故特爲之記其本末與其措衰田不井授人無常產而爲士者尤厄於貧反不得與爲農工商者齒上之人乃欲聚而教之而勝其邪說況其荒墜蕪絕偶自至此又欲封植而永久之乎趙侯取之可謂務一而兩得矣故特爲之記其本末與其措所出者如此以示後之君子且以警夫學之諸生使益用力乎予之所謂忠且孝者職其事者又當謹其出內於簿書之外而

一五七

### 詩文·祖可《琴詩》

尤溪博物館藏 〇八一

琴到無弦聽者希古今唯有一鍾期幾回擬鼓陽春曲月滿虛堂下指遲

### 詩文·春香雪月詩

癸源紫陽書院藏 〇八〇

春報南橋川疊翠香飛朔雪里...

### 詩文·勸學詩·偶成

癸源紫陽書院藏

少年易老學難成一寸光陰不可輕未覺蓮塘春草蘿階前梧葉已秋聲　朱熹

### 詩文·杜甫《登兗州城樓詩》

中國國家圖書館藏

無論合之私焉則庶其無負乎趙侯之教矣趙侯名彥繩材甚高聽訟理財皆辦其課又有餘力以及此諸使者方上其治行於朝云　十一年春正月庚戌宣教郎直徽閣主管台州崇道觀朱熹記并書　齊長章崇余祖陶翁紹隆游獻明職事黃如晦黃應庚大同詹必勝迪功郎縣尉朱繼先迪功郎主簿徐良臣從政郎縣丞陳駿奉議郎知建寧府崇安縣...

# 朱熹書法全集

## 釋文

| 詩文・紫陽琴銘 | 上海龍美術館藏琴 | 〇九一 |

養君中和之正性禁爾忿欲之邪心乾坤無言物有則我獨與子鈞其深 淳熙丁未新安朱熹書

行仁義事 存忠孝心 晦翁

楹聯・四言聯/行仁 存忠 婺源紫陽書院藏 〇九三

善爲傳家寶 忍是積德門 朱熹

楹聯・五言聯/善爲 忍是 婺源紫陽書院藏 〇九四

忠孝持家遠 讀書處世長 朱熹

楹聯・五言聯/忠孝 詩書 婺源紫陽書院藏 〇九五

鳶飛月窟地 魚躍海中天 朱熹

楹聯・五言聯/鳶飛 魚躍 婺源紫陽書院藏 〇九六

明月虛涵處 和風靜養時 朱熹

楹聯・五言聯/明月 和風 婺源紫陽書院藏 〇九七

日月兩輪天地眼 詩書萬卷古人心 朱熹

楹聯・七言聯/日月 詩書 尤溪博物館藏 〇九八

文章華國 詩禮傳家 晦翁

楹聯・四言聯/文章 詩禮 中國國家圖書館藏 〇九九

立脩齊志 讀聖賢書 晦翁

楹聯・四言聯/立脩 讀聖 婺源紫陽書院藏 一〇〇

建陽崇安之間有大山橫出峰巒特秀余嘗結茅其顛小平處每當晴晝白雲坌入惚慌間輒咫尺不可辨...

題跋・跋朱友仁《瀟湘圖》 一五九

釋文 一六〇

# 朱熹書法全集

## 題跋·跋陳簡齋帖 　美國哈佛大學藏　102

簡齋陳公手寫所爲詩一卷以遺寶文劉公劉公嗣子觀文公愛之屬廣漢張敬夫爲題其籤予嘗借得之欲摹而刻之江東道院竟以不能得善工而罷間獨展玩不得去手蓋既嘆其詞翰之絕倫又嘆劉公父子與敬夫之不可復見也俯仰太息因書其末而歸之劉氏云

淳熙辛丑四月丁卯新安朱熹

## 題跋·跋江嗣宗《宿涵暉谷書院題詠》 　臺北中研院文哲所藏　103

右江公嗣宗宿涵暉谷書院題詠石近已斷裂是本乃數年前劉平父所搨舉以相贈者不易再得故自可玩也 慶元乙卯四月二十日朱熹題

## 題跋·跋《蘭亭叙》 　中國國家圖書館藏　104

世傳王羲之書蘭亭叙唯定武所藏石刻獨得其真乃歐陽詢所摹刻之唐內府者也熹嘗見三本紙墨不同而字蹟無異縉紳

## 釋文 161

隱舊題詩處似已在第三四峰間也又得并覽諸名勝舊題想象其人益深嘆息

淳熙己亥中夏廿九日新安朱熹晦父書於江東道院

題者剿抄毫末議論紛然大約奇秀渾成無如此搨陳舍人至浙東極論書法携此本觀之看來后世書者刻者不能及矣亦可爲一慨云

淳熙壬寅歲浙東提舉常平司新安朱熹記

## 題字·繼往開來　武夷山興賢書院藏　106

繼往開來　晦翁

## 題字·誠信　尤溪博物館藏　107

誠信　朱熹

## 題字·山齋　中國藝術品數據庫藏　108

山齋　藏書樓上頭讀書樓下屋懷哉千載心俯仰數椽足　晦翁

## 題字·正氣　泉州開元寺藏　109

# 朱熹書法全集

释文

## 题字·仙苑

中国国家图书馆藏

仙苑 晦翁书

一二一

## 题字·文山秀气

婺源紫阳书院藏

文山秀气 晦翁

一二二

## 题字·周敦颐像赞

中国国家图书馆藏

濂溪先生像赞

道丧千载圣远言湮不有先觉孰开我人书不尽言图不尽意风月无边庭草交翠　晦庵题

一二三

## 题字·诗书处世

中国艺术品数据库藏

诗书处世　朱熹

一二五

## 题字·寒竹风松

婺源紫阳书院藏

寒竹风松　晦翁朱熹

一二六

---

## 法帖 卷五

### 集字木刻·朱子大书法帖

（清）罗鞓山集　长沙华萼堂旧藏

事可昌易益福文江廉庙玉一二三子平夫大中笔元光己
勉盛武我风氏母月虎处府自少孝才身人进近天恭泰登下
甲上占忠恕秀塾婺塈鹜书新节利仁礼信德纯维瑕祠
读镜行恂让货龄诗祥楼濯地祖号清翰冰凝和禦勤院都安
史出家金宾齐室宗云灵宫亭荣学笋竹朋林赫明常群令世
以心公壁观殿教敬敦轩解龙服鹤麟齿馨翼操义耻声多夕
魅阁兰门尹入司松柏六与兴乃回香燕五马州县古居屋舍
呈有日水父奎会峰之芝品缨山喜簪本正所寿

〇〇三

### 集字石刻·训士箴

（清）曹人杰集　铅山县博物馆藏

古圣垂教士履行春风时雨百世生成诗书诵法务求其精志存正学外少虚名静心涵养敦本孝忠家修国恩恒美无穷辉生

〇〇一

## 法帖 卷八

〇〇一

# 朱熹書法全集

釋文

韻我聞清香松竹叢翠芝蘭護芳亭花拱秀溪柳聯行適觀海闊復臨天長毫揮林壑興逸山川樓齊飛雲屋邃清泉景臨圖畫
機察魚鳶膏光繼影風雅克傳鈔凝白雪瑞慶元霜名立山斗歲賜玄黃福從根造壽數春陽曲簹報捷僊都侍王兩科盛節深
茂養脩武庫爲憲御書賜樓萬卷永寶此外無求援筆洒翰正告清流

釋文